JORNALISMO CULTURAL
Monografia de **Joseph Meyer**

Copyright © 2007 Joseph Meyer

Todos os direitos reservados.

É proibido o armazenamento e/ou a reprodução de qualquer parte desta obra, através de quaisquer meios, tangíveis ou intangíveis, sem o consentimento prévio e por escrito do autor. A violação dos direitos autorais é crime estabelecido na Lei número 9.610/98 e punido pelo Artigo 184 do Código Penal.

Rio de Janeiro, Brasil.

1ª edição, 2017 – *v.18.6*

M612j
Meyer, Joseph
Jornalismo Cultural / Joseph Meyer – Rio de Janeiro, 2017.
102 p.; 21 cm.

ISBN: 9781520682556

1. Jornalismo cultural. 2. Cultura de massa. I. Título

CDD: 070.4
CDU: 070

Para Ary Fontoura.

Quem consegue conter o riso quando um jornalista qualquer propõe seriamente limitar a matéria-prima a ser utilizada pelo artista? Algum limite deveria ser imposto — e espero que isso aconteça logo — a alguns dos nossos jornais e redatores, que nos oferecem os fatos mais pobres, sórdidos e nojentos da vida. Relatam com uma avidez degradante pecados de segunda categoria e, com uma percepção de analfabetos, nos fornecem detalhes precisos e prosaicos das ações de pessoas desprovidas de qualquer interesse.

Oscar Wilde

AGRADECIMENTOS

Talvez, esta monografia tenha sido uma análise não somente baseada nas práticas e teorias da comunicação, mas muito mais na experiência que tive no decorrer destes últimos quatro anos de vida universitária. Lamento me mostrar mais inteligente só depois de todo esse tempo, mas esse é o curso. Atentamente, resenhei sobre um assunto que me interessava e que dominava. Participei ativamente de todos os processos que envolveram o objeto analisado, no caso a peça de teatro Marido de mulher feia tem raiva de feriado. Portanto, muitas vezes, fui objeto de mim mesmo. Transcrever aquele experimento para algumas páginas, diga-se, foi prazeroso. Nestes quatro anos de curso acadêmico, fiz bons amigos,

muitos colegas, e tentei absorver ao máximo a lição de cada professor. De uns me aproximei mais, por outros me apaixonei, e de outros tantos quase nada. Da Estácio levarei a saudade das salas de aula, dos cafés e dos amigos. Da Faculdade de Comunicação sentirei falta das teorias, dos grandes pensadores como Thompson, Barbero, Benjamim, Bauman, Marcondes e tantos outros, e dos sábios Mestres. Dos laboratórios, nem tanto. Sempre preferi as teorias. Deste projeto, levarei a saudade de um trabalho de dois anos, uma arte subjugada, tão aurática e tão criticada: a comédia, gênero das massas. Obrigado aos meus amigos, obrigado aos meus Mestres. Obrigado professora Ivana Barreto pela generosidade intelectual e pela orientação. Obrigado professor Marcos Pedrosa pelos primeiros conselhos. Obrigado professor Lécio Ramos por todas as dicas bibliográficas. Obrigado professora Sandra Almada.

RESUMO

Este projeto analisa o jornalismo cultural e tem como recorte de estudo a cobertura jornalística da peça de teatro Marido de mulher feia tem raiva de feriado, uma Comédia de Costumes. Esta pesquisa tem como base as publicações, entre 2005 e 2007, de material selecionado da mídia impressa, nas principais capitais do Brasil. O objetivo é entender de que maneira a imprensa percebeu e publicou textos jornalísticos sobre a peça, e refletir acerca dos profissionais envolvidos que, através dos gêneros discursivos, típicos das seções de cultura dos jornais, construíram uma percepção de realidade para públicos diversos em meios socioculturais diferentes.

Palavras-chave: *Jornalismo cultural; Crítica cultural; Crítica de teatro; Editoria de cultura; Cultura de massa.*

ABSTRACT

This project analyses cultural journalism and presents as part of its study the covering of a play named "Husband of ugly woman hates holiday", a Comedy of Manners. This research takes into account newspaper's publications between the years of 2005 and 2007, in the major capitals of the country. The purpose of this study is to understand how the media noticed and published texts and comments about the play, and to reflect how those professionals responsible for the critical analysis in the paper news and magazines constructed a perception of reality in the differents cultural and social levels of the society.

Keyword: *Cultural journalism; Cultural critics; Theater critics; Cultural editorial; Mass culture.*

SUMÁRIO

AGRADECIMENTOS .. 7
RESUMO .. 9
ABSTRACT .. 11
INTRODUÇÃO .. 15
CAPÍTULO I .. 23
 HISTÓRIA DO TEATRO 25
 O GÊNERO COMÉDIA 34
 A COMÉDIA NO BRASIL 37
 HISTÓRICO DA PEÇA 41
 A EXCURSÃO .. 44
 RELEASE DA PEÇA 45
CAPÍTULO II ... 47
 JORNALISMO CULTURAL 49
 O CRÍTICO ... 53
 CRÍTICA ESPECIALIZADA 60
 O GÊNERO DISCURSIVO 63
 JORNALISMO INFORMATIVO 66
 JORNALISMO OPINATIVO 68
 MASSIFICAÇÃO DA CULTURA 71
CAPÍTULO III .. 75
 A EDITORIA DE CULTURA 77
 ANÁLISE DE CORPUS 83
CONCLUSÃO .. 93
BIBLIOGRAFIA .. 101

INTRODUÇÃO

Você tem algo de profeta, padre e poeta. Os deuses lhe deram eloquência como a nenhuma outra pessoa, para que sua mensagem possa chegar até nós com o fogo da paixão e o encanto da música, para fazer o surdo ouvir e o cego ver.

Oscar Wilde

O jornalismo cultural sofre, ao longo dos últimos anos, mudanças radicais em seu formato e em especial em suas matrizes. A indústria do entretenimento parece ditar o que será publicado, como será publicado e para quem se destina determinada publicação. Quanto mais avançamos no tempo e fazemos parte de um mundo híbrido, onde o digital se funde ao analógico,

e o substitui; onde a cultura singular é cada vez mais plural, globalizada, e sem fronteiras; onde o contemporâneo trouxe a convergência midiática, a velocidade da informação e uma maior urgência do consumo de capital, a arte parece se render a uma duplicidade banal e sem aura.

A motivação maior que conduziu o argumento deste estudo, além do grande interesse dos estudantes de comunicação pelo jornalismo cultural, talvez tenha sido a proximidade, ou a mescla entre analisado e analisando. Participei ativamente de quase todos os processos de produção do objeto em foco. Como numa pesquisa de campo, onde o objeto não se distancia da atenção do seu apreciador e vice-versa. Onde as duas partes integram o todo. Eu, particularmente, confesso que o meio cultural e os cadernos de cultura, os chamados "segundos cadernos", atraem a minha primeira atenção. Contudo, a proposta principal deste projeto, além da observação dos fatos e de possíveis conclusões, será o aporte teórico e científico, que irá legitimar a pretensão de contribuir para os estudos de uma Escola de Comunicação, num sentido social, científico e filosófico.

A peça de teatro *Marido de mulher feia tem raiva de feriado,* escrita por Paulo Afonso de Lima e Ary Fontoura, será objeto de estudo desta monografia para diversas proposições que guiarão nossas reflexões acerca do jornalismo cultural. O objetivo é entender, através da análise de conteúdo publicado na mídia, os caminhos percorridos e os espaços reservados para o gênero teatral — a comédia —, que muitas vezes é vista com olhos preconceituosos e que, por outro lado, é o pretexto para a manchete

que vende o jornal. O teatro, no entanto, será o agente motor através dos mais diversos períodos e movimentos socioculturais e políticos do Antigo Oriente a Aristóteles; da Idade Média ao Humanismo da Renascença; passando pelo Barroco, pelo Romantismo, pelo Naturalismo até a chegada do teatro clássico: a tragédia e a comédia, na atualidade. O meio é o teatro e o fim é a compreensão dos rumos do jornalismo cultural. Na obra de Margot Berthold, *História Mundial do Teatro; no Dicionário do Teatro Brasileiro - Temas, Formas e Conceitos,* da editora Perspectiva; e através do olhar de Jean-Jacques Roubine, no livro *Introdução às Grandes Teorias do Teatro,* encontraremos o embasamento teórico para a compreensão inicial do nosso objeto.

O intuito desta análise é travar um diálogo entre alguns teóricos do jornalismo cultural e dos tipos de discursos empregados nos textos das editorias de cultura. Podemos destacar alguns nomes como o de Daniel Piza, nas publicações *Questão de Gosto: ensaios e resenhas, Jornalismo Cultural e Teoria do Jornalismo.* Embora sua linguagem seja bastante técnica, atualmente, Piza é um dos maiores ícones deste tipo de jornalismo.

Em *A Reportagem: teoria e técnica de entrevista e pesquisa jornalística e Ideologia e Técnica da Notícia,* do jornalista Nilson Lage, esta pesquisa encontra suporte teórico para compreender as práticas e técnicas utilizadas na produção de texto jornalístico; a divisão dos discursos; e os caminhos adotados pelos profissionais. Entre outros autores, citamos Muniz Sodré, Flora Süssekind e Arthur Dapieve, como selecionados para dar direção e orientação, através

de seus estudos e pensamentos. Para compreendermos o processo evolutivo do jornalismo cultural, esta pesquisa, fará uma abordagem histórica, que começa na França do século XVIII, vindo até os dias atuais. No primeiro capítulo, será indicado o histórico da nossa peça teatral, para que o leitor se integre ao objeto em curso. Este estudo examinará também a definição de cada gênero jornalístico e irá comparar, com dados quantitativos, o que de fato foi publicado. Embora nosso recorte seja a análise teatral, nos caberá citar, de maneira genérica, ampliando nossa compreensão, a cobertura e a crítica no cinema, nas artes plásticas, e na literatura. Esta última é que faz surgir, no início do século XX, talvez o mais respeitado profissional desta editoria, o crítico. Primeiramente, o crítico-professor, e posteriormente o crítico-jornalista e suas variações. Sem deixar de mencionar, é claro, mas em tempos longínquos, Aristóteles, que talvez tenha sido o primeiro crítico teatral, quando analisava as tragédias gregas em sua *Poética*.

Esta pesquisa se orientará do ponto de vista empírico, a partir de análises de matérias selecionadas, durante um período de dois anos, de 2005 a 2007, tempo em que a peça Marido de mulher feia (faremos a contração do título para nos referirmos à mesma) esteve em cartaz. Foram selecionados alguns veículos de mídia impressa, de diferentes capitais brasileiras. É notório também que as produções jornalísticas estão determinadas para um público específico. Por exemplo, as edições do jornal *O Globo* e do *Estado de São Paulo* se destinam aos públicos A e B, na sua grande maioria. Enquanto o jornal *Extra* e o *Jornal*

O Dia se destinam aos públicos C e D, com algumas exceções. Logo, as grandes diferenças dos manuais de redação e estilo de cada veículo e, no sentido econômico que pesem as diferenças de contexto social, geográfico, político e cultural, darão o norte para nossas reflexões e conclusões.

Em certo momento, esta análise irá se deter em publicações do eixo Rio-São Paulo. Se por um lado as amostras em pauta não representam a realidade nacional, sabemos que a tendência, com o passar do tempo, é de que o jornalismo das pequenas cidades se espelhe nos padrões de comunicação dos grandes centros do país. Outra proposta é ver, através destas amostras, a relativa superficialidade com que as matérias são tratadas, seja na redação ou na publicação final. Porque, se por um lado este tipo de jornalismo é tratado como secundário, por outro se apresenta como sofisticado e erudito e, porque não dizer, pouco compreendido. A indústria cultural movimenta cifras milionárias em qualquer parte do mundo. Neste sentido, será examinada a popularização das novas mídias, contrapondo o popular e o erudito, tentando entender as modificações ao longo da história.

Para uma melhor compreensão deste estudo, propomos distribuir os temas em capítulos. No capítulo primeiro, considerando o objeto em foco, faremos um breve levantamento da história do teatro no mundo, até os conceitos atuais do gênero comédia. Mais adiante, no histórico da peça teatral, serão mostrados os profissionais envolvidos, a excursão e o release. No capítulo segundo, nossa viajem passará pela história do jornalismo cultural,

seguido do discurso jornalístico; a história do crítico de teatro; a crítica especializada; a editoria de cultura; e um apanhado global da erudição e massificação da cultura. No capítulo terceiro, será analisado o *clipping* da peça. E por fim, após um estudo das teorias e do corpus, apontaremos alguns possíveis caminhos.

Para análise do material selecionado do objeto de estudo, como critério de ordenação e classificação, as matérias publicadas serão distribuídas nos respectivos gêneros discursivos que compõem o jornalismo. Antes, faremos uma reflexão teórica, através dos pensamentos de Felipe Pena, no livro *Teoria do Jornalismo*, e de Muniz Sodré no livro *Técnicas de Reportagem*. Além disso, serão mostrados quais os critérios utilizados pelos profissionais envolvidos na cobertura da peça *Marido de mulher feia* e como foram produzidos os textos jornalísticos. Nosso questionamento nos leva a pensar se as matérias produzidas, no caso das resenhas críticas, foram capazes de influenciar os leitores e se determinaram o sucesso de público no evento. Aqui, nossa proposição será entender o crítico cultural.

A crítica ocupa determinado espaço na editoração e no consciente do leitor, mas quem é esse profissional? Qual a sua capacitação e envolvimento com a estética desta arte? Até onde a subjetividade do que lemos é compreendida? De onde vem o seu poder para apontar, julgar? Como ele se posiciona diante de determinado gênero teatral e de que maneira percebemos a sua influência, intenção? É a partir daí que esta pesquisa tentará compreender, seja através das marcas textuais ou mesmo de uma

preferência ou um preconceito visível, o tão "temível" crítico. Este projeto também pretende promover reflexões sobre o que se espera dos estudantes de comunicação e dos futuros profissionais de jornalismo. Da necessidade da compreensão das suas tarefas e das atribuições no exercício da profissão. A questão dos valores está diretamente ligada à educação, ao contexto social e familiar e ao núcleo acadêmico. Mas o que são esses valores culturais? Qual é a verdadeira identidade do povo brasileiro que é obrigado, e que foi acostumado, a consumir um produto cultural importado? Como detectamos e produzimos material jornalístico, de maneira isenta e menos empacotada, numa sociedade dita livre e contemporânea?

Através dos questionamentos abordados e considerando a responsabilidade social que é atribuída ao jornalista, por pretender ser ele o guardião da informação e da verdade, ainda que subordinado ao mercantilismo dos veículos de comunicação, esta monografia abre espaço para entender qual é o fluxo e o contra fluxo da emissão da informação e da opinião; e pensa como este profissional se articula como ator social e se, finalmente, cumpre, até quando é possível, livremente a sua função.

CAPÍTULO I

HISTÓRIA
DO TEATRO

O palco não é apenas o ponto de encontro de todas as artes, é também o retorno da arte à vida.

Oscar Wilde

A história do teatro é tão antiga quanto à história do próprio homem. Viver uma realidade, que não a sua, transformando-se em outro ser, é uma das formas arquetípicas da expressão humana. A abrangência do teatro inclui a mímica de caça dos povos da idade primitiva e as categorias dramáticas mais diversas dos dias atuais. O encanto do teatro está na capacidade de apresentar-se aos olhos do público, sem revelar seus segredos

e suas inverdades. O ator representa outra realidade, mas uma realidade supostamente verdadeira: "Converter essa conjuração em teatro pressupõe duas coisas: a elevação do artista acima das leis que governam a vida cotidiana, sua transformação no mediador de um vislumbre mais alto; e a presença de espectadores preparados para receber a mensagem desse vislumbre" (Berthold, 2006, p.1).

Este é o pensamento da historiadora Margot Berthold. Seu estudo primordial conta a história do teatro no mundo através dos estilos clássicos de teatro: a tragédia e a comédia. Na linha do tempo, que se inicia no povo primitivo até as formas mais modernas de se fazer teatro, Berthold passa pelo Egito e o Antigo Oriente; pelas civilizações Islâmicas; pelo teatro hindu; pela Grécia e Roma; a Idade Média, o teatro na Renascença e o pensamento Barroco; pela Era da Cidadania Burguesa; e por fim do Naturalismo ao presente. É a publicação *História Mundial do Teatro,* que nos conduzirá, nessa linha do tempo, até a chegada de apenas duas tragédias clássicas, divulgadas no Brasil: *Antônio José ou o Poeta e a Inquisição de 1838, e Olgiato de 1939,* do dramaturgo Gonçalves de Magalhães.

Do ponto de vista da evolução cultural, o que difere essencialmente na representação, comparando o teatro primitivo das produções mais avançadas em todas as épocas, é o aparato cênico colocado à disposição do ator. Berthold diz que o artista das culturas primitivas arranja-se com chocalhos e peles de animais, enquanto a ópera barroca mobiliza a parafernália cênica da sua época. "Ionesco desordena o palco com cadeiras. O século XX pratica a arte da redução. Qualquer coisa além de uma ges-

tualização desamparada ou um ponto de luz tende a parecer excessiva" (Berthold, 2006, p. 1).

Berthold descreve que um bom exemplo do teatro atemporal são os espetáculos solo do mímico Marcel Marceau: "Fornecem-nos vislumbres de pessoas de todos os tempos e lugares, da dança e do drama das culturas antigas, das culturas altamente desenvolvidas da Ásia, da mímica da Antiguidade, da *Commedia dell'arte*" (Berthold, 2006, p. 1). O ator atinge uma grande intensidade de expressividade dramática. Segundo Marceau, a arte identifica o homem com a natureza e com os elementos próximos dele, criando a ilusão do tempo, transmitindo a mais universal mensagem. No estudo de Berthold, no Egito e em todo o Oriente Próximo, a religião e os mistérios eram pensamentos determinados pela realeza, de onde vinha toda a ordem. Durante muitos séculos, as fontes das quais emergiu a imagem deste local estiveram limitadas ao Antigo Testamento, que fala da sabedoria e da vida luxuosa do Egito. Mas daí se conhece o ritual mágico-mítico do "casamento sagrado" e algumas indicações sobre os espetáculos teatrais de antigamente.

Berthold, em *História Mundial do Teatro,* avança os estudos passando pelo teatro da Mesopotâmia, das Civilizações Islâmicas, da Pérsia, da Turquia, até chegar ao Teatro de Sombras de Karagöz. Este é o herói do teatro de sombras turco e árabe. O espirituoso Karogöz com sua retórica rápida, trocadilhos ásperos e jogos de palavras rústicos, viajou para muito além de sua terra natal; sente-se em casa na Grécia e nos Bálcãs, e em lugares longínquos da Ásia.

A origem do teatro hindu, na Índia, está na ligação entre a dança e o culto no templo. "A arte da dança agrada aos deuses; é uma expressão visível da homenagem dos homens aos deuses e de seu poder sobre os homens" (Berthold, 2006, p. 32). Segundo a pesquisa de Berthold, os historiadores do teatro hindu criaram o termo "teatro templo", que pode ser acompanhado, pela arquitetura, através dos séculos: "Entre os templos do século IX recortados nas cavernas de Ellora, destaca-se o teatro do templo Kailasantha. Mais tarde, na esteira dos marinheiros, mercadores e sacerdotes, vindos da Índia, estendia-se o domínio do teatro sobre os impérios das ilhas da Indonésia" (Berthold, 2006, p. 32). Lá se desenvolveu uma das mais belas formas teatrais do sudoeste de Ásia, que pode ser encontrada até hoje.

O teatro chinês pode ser contado através de cinco mil anos de história. Muitos Impérios e dinastias se foram desde os dias primitivos das danças rituais da fertilidade e dos exorcismos xamânicos dos espíritos do mal. Berthold aponta que o aplauso do povo pertencia aos malabaristas e os acrobatas. A herança teatral chinesa atravessou os milênios. "Ainda hoje, na Ópera de Pequim, numa da mais altamente consumadas forma de teatro do mundo, a arte dos acrobatas possui seu lugar honrado". (Berthold, 2006, p. 33)

O teatro japonês pode ser descrito como uma celebração solene e bastante formalizada. Este teatro se apresenta pelas emoções e sentimentos, dos poderes da natureza às mais sutis diferenciações de forma dramática aristocrática. Para Berthold, naquele país, a arte coexiste atra-

vés de muitos gêneros e formas completamente distintas. A arte teatral do Japão moderno, de acordo com a pesquisadora, não é resultado de uma síntese, mas resulta de um pluralismo multifacetado, de séculos de desenvolvimento.

A história do teatro europeu, ainda no pensamento de Berthold, começa aos pés da Acrópole, em Atenas: "A Ática é o berço de uma forma de arte dramática cujos valores éticos e criativos não perderam nada da sua eficácia depois de um período de 2.500 anos" (Berthold, 2006, p. 103). Suas origens encontram-se nas ações recíprocas de dar e receber que aproximam os homens aos deuses e os deuses aos homens. Segundo a historiadora: "As orgias desenfreadas dos vinhateiros áticos honravam-no, assim como as vozes alternadas dos ditirambos e das canções báquicas atenienses. Quando os ritos dionisíacos se desenvolveram e resultaram na tragédia e na comédia, ele se tornou o Deus do teatro" (Berthold, 2006, p. 103).

O teatro de Roma fundamentava-se nas questões políticas "pão e circo", que se manifestavam desde os primórdios. Como lembra Berthold: "A religião do Estado havia se apossado da hierarquia dos deuses olímpicos da Grécia, Talia, a musa da comédia, e Eutérpia, a musa da flauta e do coro trágico, eram as deusas padroeiras do teatro" (Berthold, 2006, p.139). Embora a tragédia e a comédia tenham iniciado juntas na antiga Roma e originalmente sido escritas pelos mesmos autores, Talia seguiria outro rumo. A autora esclarece que a comédia romana não seria alimentada apenas pela vontade do Estado e dos deuses, mas também pela influência do folclórico popular.

Ela usa adjetivos contrários ao chamado período de "trevas" atribuído à Idade Média. Para ela o teatro é tão colorido, cheio de vida e contrastes, quanto os séculos que acompanha. Contudo, as formas do novo teatro desafiavam a disciplina das proporções harmoniosas preferindo a exuberância completa. "É por isso que o teatro medieval é tão difícil de ser estudado. A cristianização da Europa Ocidental convertia o instinto congênito da representação e a força não secularizada da nova fé: a igreja" (Berthold, 2006, p.139).

O teatro dos humanistas da Renascença, desenvolvido a partir da atividade de ensino e promovido por sociedades acadêmicas especialmente fundadas para esse propósito, foi visto com alta consideração em quase toda a Europa. "A arte do discurso dramático, domesticado pelo teatro escolar, para aplicação didática e pedagógica, era combinada com os padrões da época" (Berthold, 2006, p. 272). Na tragédia, era submetida às regras recém-descobertas das unidades de Aristóteles, assim os primeiros temas históricos relacionados à atualidade da época ganhavam luz no palco.

O Barroco reviveu a abundância alegórica do fim da Idade Média e a enriqueceu com o mundanismo sensual da Renascença. Os prazeres do mundo e a sombra da morte, coisas terrenas e coisas celestiais, fluíam também no teatro. "Na era barroca, a linearidade clara e clássica da Renascença adquiriu apelo emocional, a linha reta — tanto nas estruturas quanto nos pensamentos. Os conceitos vestiram os trajes da alegoria, e a realidade perdeu-se no reino da ilusão" (Berthold, 2006, p. 323). O mundo se

tornou um palco, e a vida uma representação.

Sob o signo do Iluminismo, a Europa do século XVIII, foi uma época de mudanças na ordem social tradicional. Institui-se um novo postulado: o da supremacia da razão. O teatro tentou contribuir com a sua parte para a formação do século que seria tão cheio de contradições. Para Berthold, a época torna-se uma plataforma do novo autoconhecimento do homem, nas questões morais e éticas, um tema de controvérsias eruditas e também um patrimônio comum, consciente e desfrutado. Diderot, o grande modelo do novo drama da classe média, conforme declarou Lessing, não era "nem Frances, nem alemão, nem de qualquer outra nacionalidade, mas simplesmente humano" (Berthold, 2006, p. 381).

A era dos grandes teatros da cidadania burguesa começava. Dentro de poucas décadas, esplêndidos teatros e óperas seriam construídos por toda a Europa. O lema era: "No que os olhos veem, o coração crê", e o teatro, como edifício festivo e cenário do drama da cidadania burguesa, convidava à autorreflexão. O que se viveu nesse século, refletiu nas correntes intelectuais e políticas do XIX. Goethe desejaria para a Europa central, setentrional e oriental, um teatro próprio.

A era da máquina torna-se a nova ordem do dia. A ciência empreendeu a tarefa de interpretar o homem como produto de sua origem social, numa época em que a sociologia começa a investigar a relação do indivíduo e da comunidade e a derivar novas teorias estruturais das mudanças observadas na vida comunitária. A coletividade, mais do que o indivíduo, tornava-se o principal foco do

drama. A denúncia da ordem social existente é revolucionária. Ela foi afiada pelos expressionistas e no teatro proletário e político após a Primeira Guerra Mundial.

Bertolt Brecht propôs a questão dialética: o teatro serve para o entretenimento ou para propostas didáticas? Avaliando meio século de experimentos em quase todos os países civilizados, onde "domínios temáticos e conjunto de problemas inteiramente novos foram conquistados e convertidos em um fator de eminente significação social" (Berthold, 2006, p. 452). Brecht chegou à conclusão de que levaram o teatro a uma situação de que "qualquer ampliação ulterior da vivência intelectual, social e política destinava-se a arruinar a vivência artística". Berthold também cita outros autores que se destacaram neste período como Stanisláviski e Max Reinhardt, Toscanini e Stravinski e outros.

Artistas e colonizadores cruzaram juntos o Atlântico. O poderoso star system logo se instala, e muitas das melhores primeiras peças americanas foram escritas como veículos para atores famosos. Além disso, cenários exóticos agradavam muito. Porém, o texto importado continuava a dominar na Broadway. Uma grande tendência era a comédia, o melodrama exótico e a celebração das virtudes democráticas.

O Brasil não teve, rigorosamente, um teatro clássico como aquele que se desenvolveu na França ao longo do século XVII. Para João Roberto Faria, nossa vida teatral, naquela altura, era tão pobre, de modo que não tivemos dramaturgos escrevendo tragédias ou comédias a partir dos modelos oferecidos por Corneille, Racine e

Molière. Embora na segunda metade do século XVIII tenham sido construídos vários edifícios teatrais no Rio de Janeiro, São Paulo, Porto Alegre, Recife e nas cidades históricas de Minas Gerais, as poucas peças escritas pelos dramaturgos brasileiros não seguiram os padrões clássicos da tragédia ou da comédia.

A partir da metade do século XVIII e nas primeiras décadas do século XIX, o classicismo teatral sofreu com a influência dos autores do Romantismo, nas principais capitais europeias. Segundo Faria, ecos destes debates chegaram ao Brasil e alguns intelectuais da Faculdade de Direito do Largo de São Francisco posicionaram-se a favor da "tragédia clássica", contrários ao "drama romântico". "Em 1833, Justiano José da Rocha, Francisco Bernaldino Ribeiro, e Antônio Augusto de Queiroga publicaram um longo texto intitulado: *Ensaios sobre a Tragédia, na Revista da Sociedade Filomática,* na qual recomendavam aos futuros dramaturgos brasileiros que seguissem Corneille, Racine e Voltaire. Tudo indica que não seguiram" (Faria, 2006, p. 83).

O primeiro dramaturgo importante do período romântico, Gonçalves de Magalhães, escreveu duas tragédias — *Antônio José ou o Poeta e a Inquisição* (1838) e *Olgiato* (1939). Depois dele, poucos escritores escreveram tragédias, até porque o gênero seria substituído pelo melodrama e pelo drama romântico.

JOSEPH MEYER

O GÊNERO COMÉDIA

A história da comédia e a longa tradição atribuída ao gênero fazem com que a sua definição tenha que ser obrigatoriamente multifacetada. Basicamente, a comédia poderia ser descrita como o gênero oposto à tragédia, identificando um tipo de peça teatral em que as personagens pertencem a um grupo de indivíduos menores conduzidos, pela trama, a um final feliz. Mas a opção está longe de esgotar as múltiplas faces que o termo apresenta. "O nascimento simultâneo da tragédia e da comédia revela a condição primordial de dois gêneros, o seu funcionamento como resposta a um mesmo questionamento humano; a comédia seria o duplo e o antídoto do mecanismo trágico" (Pavis, 1999, p. 53).

Para Berthold, a comédia grega, ao contrário da tragédia, não tem um ponto culminante, mas dois. A pesquisadora cita que o primeiro ponto se deve a Aristófanes, e acompanha o cimo da tragédia nas últimas décadas dos grandes trágicos Sófocles e Eurípides; o segundo pico da comédia grega ocorreu no período helenístico com Menandro, que novamente deu a ela importância histórica. "A comédia sempre foi uma forma de arte intelectual e formal independente. Deixando de lado as peças satíricas, nenhum dos poetas trágicos da Grécia aventurou-se na comédia, como nenhum dos poetas cômicos escreveu uma tragédia" (Berthold, 2006, p. 118).

A comédia atravessa os séculos desde a Grécia An-

tiga até sua chegada ao que hoje compreendemos por tipos de comédia — a Comédia de Caráter, a Comédia de Costumes, a Comédia de Intriga, a Farsa, a Comédia Realista e o *Vaudeville*. Tanto na literatura de Margot Berthold quanto na de João Roberto Faria, podemos encontrar nitidamente as transformações do gênero.

A origem da comédia, de acordo com a *Poética* de Aristóteles, reside nas cerimônias fálicas e canções, comuns em muitas cidades daquela época. A palavra "comédia" é derivada de *komos*, orgias noturnas nas quais os cavalheiros da sociedade ática se despojam de toda a sua dignidade. A sede de bebidas, de dança e amor, eram saciadas em nome de Dioniso: "O grande festival do *komasts* era celebrado em janeiro, nas Lenéias, um tipo ruidoso de carnaval que não dispensava a palhaçada grosseira e o humor licencioso" (Berthold, 2006, p. 120).

A comédia ática "antiga" antecede o que seria, muitos anos depois, a caricatura política, charivari e cabaré. Nenhum político ou colega autor estavam livres dos seus ataques. O teatro era o fórum onde se tratava as mais intensas controvérsias. "Aristófanes via a si mesmo como o defensor dos deuses — pois foram os deuses de nossos pais que lhes deram a fama — e como o acusador das tendências subversivas e demagógicas na política e na vida filosófica de Atenas" (Berthold, 2006, p. 121). Os espetáculos aconteciam no edifício teatral e as danças, com máscaras de animais, tinham origens cultuais, seguindo o kordax, uma barulhenta dança fálica que retomavam ao Oriente antigo. Para Berthold, esta pode ter sido uma das razões pelas quais as mulheres foram excluídas durante

muito tempo das representações das comédias.

A comédia ática "média" surge com a morte de Aristófanes. Neste momento, retirava-se o foco, da sátira política, para o menos arriscado campo da vida cotidiana. "Em vez de deuses, generais, filósofos e chefes de governo, ela satirizava pequenos funcionários, cidadãos bem de vida, cortesãs famosas e alcoviteiros" (Berthold, 2006, p. 124). Mas não apresentava quaisquer inovações no que diz respeito a técnicas cênicas e cenografia.

A comédia ática "nova" surge no final do século IV a.C. a partir do novo mestre: Menandro. Ele assinala um segundo ápice na Antiguidade, cuja força reside na caracterização, na motivação das mudanças internas, na avaliação cuidadosa do bem e do mal, do certo e do errado. A personagem, conforme ele diz em sua comédia A Arbitragem, é o fator essencial no desenvolvimento humano e, portanto, também no curso da ação.

Para concluir esta divisão da comédia ática, Berthold esclarece que em Atenas, como novamente em Roma trezentos anos mais tarde, "a história pregaria uma estranha peça no teatro: a estrutura interna atingiu seu esplendor mais suntuoso apenas numa época em que o grande criativo florescimento da arte dramática chega ao fim" (Berthold, 200, p. 130).

A COMÉDIA NO BRASIL

No Brasil, a comédia é o berço do teatro. O gênero cômico começa a ser praticado ainda no século XVIII, mas não se tem, na literatura, uma clareza a respeito dos espetáculos encenados neste século. Contudo, no século XIX, o primeiro texto representado em nosso território foi o de Martins Pena, *O Juiz de Paz da Roça,* apresentado em 1838, pela companhia do ator João Caetano, seguido de João Manuel de Macedo e José de Alencar. Este último, romancista celebrado, também optou por escrever comédias e orientou as suas peças cômicas para o sentido de elevação e requinte que norteava o teatro Frances de seu tempo.

Alguns autores se destacaram ao longo do século XX, mantendo a Comédia de Costumes como predileta. "Silveira Sampaio, Gláucio Gil e Millôr Fernandes escreveram textos marcados por fortes desejos de atualidade crítica, testemunhos de uma forma de viver da classe média da Zona Sul carioca" (Guinsburg, 2006, p. 86). J. Guinsburg cita ainda que João Bithencourt tem assinado comédias em que há uma preocupação com a universalidade, tom que não predominou no movimento carioca qualificado como "teatro de besteirol", do final do século.

João Roberto Faria esclarece que não só de autores viveu a comédia, mas atores também contribuíram para a afirmação do gênero. Para ele, "a arte do ator é o elemento decisivo para a grande projeção do gênero" (Faria,

2006, p. 87). Cita ainda que no século XIX o grande cômico brasileiro foi o ator Vasques, discípulo de João Caetano, admirado por Artur de Azevedo. No século XX, teve intérpretes como Leopoldo Fróes, Procópio Ferreira, Bibi Ferreira, Jorge Dória, Marília Pêra e Ary Fontoura.

Os coordenadores do *Dicionário do Teatro Brasileiro,* J. Guinsburg, João Roberto Faria e Mariangela Alves de Lima, propõem um estudo na divisão do gênero de "Alta Comédia" e "Baixa Comédia" e apresentam os conceitos de cada tipo de comédia — a Comédia de Caráter, a Comédia de Costumes, a Comédia de Integra, a Farsa, a Comédia Realista e o *Vaudeville.*

A Alta Comédia se define pela qualidade dos procedimentos cômicos utilizados pelo escritor, lançando mão de recursos da farsa para provocar o riso fácil e a gargalhada. A Alta Comédia "se utiliza das sutilezas da linguagem, alusões, jogos de palavras irônicas, buscando alcançar a inteligência e a sensibilidade do espectador" (Lima, 2006, p. 20). De modo geral, a Alta Comédia é ambientada nas camadas sociais mais favorecidas. Seu alvo predileto são os modismos ou comportamentos humanos. Segundo Mariangela Alves de Lima, no teatro do ocidente, a dramaturgia de Oscar Wilde é um exemplo do gênero, a que não falta aguda crítica social. No Brasil, as características desta comédia podem ser encontradas nos textos de José de Alencar.

A Baixa Comédia, ainda na visão dos coordenadores do Dicionário, se aproxima da farsa, por apelar constantemente aos recursos burlescos na criação das ações, situações, linguagem e personagens. "Na Baixa Comédia,

os procedimentos cômicos predominantes são simples, diretos e até mesmo rasteiros: pancadarias, disfarces, cacoetes de linguagem, extravagâncias de todo o tipo, situações absurdas ou quase inverossímeis, tipificação exagerada das personagens" (Faria, 2006, p. 54). A proposta deste tipo de comédia é provocar gargalhadas e o riso largo. É importante atentar que nada disso implica um juízo de valor. Para Faria, tanto na Comédia Alta, como na Baixa Comédia, podem-se gerar obras-primas ou peças ruins.

No Brasil, os recursos da Baixa Comédia aparecem no texto do dramaturgo Martins Pena. A partir daí, uma longa tradição cômica se formou no país, e a maior parte das comédias de costumes, escritas ao longo dos séculos XIX e XX, fizeram uso dos procedimentos do baixo cômico. "Joaquim Manoel de Macedo, França Junior, Artur Azevedo, Oduvaldo Viana, são alguns de seus representantes" (Faria, 2006, p. 54). Outras formas populares de comédia, da baixa comicidade, surgiram — a opereta, o teatro de revista, a cena cômica, os esquetes e as comédias circenses.

A Comédia de Caráter expõe em detalhes o caráter das personagens ou a sua trama é construída a partir de uma personagem central, cujo caráter é explorado em detalhes. "Na autêntica Comédia de Caráter, a intriga, a ação e, consequentemente, a progressão dramática são conduzidas ao máximo: tornam-se apenas situações cômicas, meros pretextos para a apresentação do caráter." (Faria, 2006, p. 87). No teatro brasileiro, este tipo de comédia não ganhou projeção, mas destaca-se, sobretudo, O Avarento de Molière, representado por atores como Procópio

Ferreira e Jorge Dória.

A Comédia de Costumes está centrada nos hábitos de uma determinada parcela da sociedade contemporânea do dramaturgo. O enfoque privilegia sempre um grupo, nunca um indivíduo, e é geralmente de natureza crítica ou até mesmo da sátira. "Sua origem remonta ao século XVII e, segundo estudiosos, Corneille e Molière retratam costumes em suas comédias" (Faria, 2006, p. 88). De acordo com Faria, no Brasil, esta comédia, apoiada na comicidade da intriga e dos tipos sociais retratados, foi o gênero predileto de várias gerações de dramaturgos, como Gonçalves de Magalhães, João Caetano, Artur de Azevedo e hoje, Juca de Oliveira e Marcos Caruso.

A Comédia de Intriga é considerada oposta a de Caráter, o elemento principal está na valorização da ação, com as personagens esboçadas, envolvidas em rápidas sucessões de acontecimentos. A psicologia fica em segundo plano, ofuscada pela ação. No teatro brasileiro, segundo Faria, a Comédia de Intriga não chegou a ser referência forte, mas alguns autores como Artur de Azevedo, Gláucio Gil e João Bithencourt, vez por outra, se preocuparam em avivar as linhas da ação para alcançar maior comicidade.

Vaudeville é uma palavra francesa que designa "comédia musicada", cheia das mais complicadas situações e que nasceu ligada a canções, mais particularmente às canções de Oliver Basselin, natural da Normandia, denominado o "Vale do Vira" (Vau de Vire). Conforme Faria, o termo *vaudeville* passou a significar esse determinado tipo de canção popular, de características musicais simples e

com refrão. No Brasil, não se teve nenhum repertório deste tipo de comédia, segundo o pesquisador. Para ele, nossa maior tradição em teatro musicado está nas Revistas e nas Óperas.

HISTÓRICO DA PEÇA

A peça de *teatro Marido de mulher feia,* escrita por Paulo Afonso de Lima e Ary Fontoura e dirigida pelo segundo, é uma Comédia de Costume. Esta classificação se dá porque os elementos e as ações principais estão centrados nos hábitos de uma determinada parcela da sociedade contemporânea — os emergentes. Um bicheiro, uma amante, um advogado inescrupuloso, um diretor frustrado e uma autora decadente. Como argumentos: a lavagem de dinheiro, a cumplicidade da polícia, os parceiros infiéis na política. O enfoque privilegia um grupo. A natureza é de crítica ou até mesmo satírica.

Há dez anos, o escritor e diretor Paulo Afonso de Lima escreveu o primeiro ato para a peça, que intitulou *Marido de mulher teia tem raiva de feriado,* uma frase encontrada em para-choque de caminhão. Título cabível que fazia referência a pouca beleza de Maria Joaquina, esposa de D. João VI, mulher instigante da corte portuguesa, que habitou a antiga colônia. O tempo passou e o tal primeiro ato estava com o ator e também diretor Ary Fontoura. Na ocasião, o então escritor havia sumido e com ele a possibilidade de um segundo ato. Numa última tentativa, Fon-

toura conseguiu que Lima, anos mais tarde, escrevesse o segundo ato. Mas, claro, sem ter o primeiro ato em mãos, acabou escrevendo outra peça.

Em meados de 2005, já havia um projeto, encaminhado ao Ministério da Cultura com apoio da *Lei de Incentivo a Cultura e ao FAT* (Fundo de Amparo ao Trabalhador) do governo municipal da cidade do Rio de Janeiro, que selecionou a peça entre outras trezentas, para ser contemplada com uma verba de R$ 150 mil. Em contra partida, o projeto exigia uma série de apresentações no circuito cultural dos teatros municipais e lonas culturais do município. Contudo, por onde andava o segundo ato?

Ary Fontoura arriscou escrever o restante da saga de Maria Joaquina, dando-lhe a volta maldita para as terras distantes do além-mar. E coube a ele amarrar a trama, até o último segundo, das cinco personagens que contaram uma história à brasileira, em lugares distantes e longínquos, daqueles que poucas produções cariocas ousam visitar. Garantiu, assim, um sucesso de dois anos, que acabou no auge em São Paulo e contabilizou mais de 135 mil espectadores e 324 representações.

A produção do espetáculo se deu da associação da Chaim Produções e da Abefe Produções Artísticas. Durante a montagem, mais de 20 profissionais estiveram envolvidos, entre eles artistas, técnicos e executivos. Já na excursão, o total foi de 11 pessoas — cinco atores, cinco técnicos e um executivo. Com promoção da Rede Globo e apoio da companhia aérea Gol, hotéis e restaurantes, a trupe pode se manter na estrada, garantindo assim 88 semanas de trabalho.

Em *Marido de mulher feia,* o autor-diretor encontrou um grande espaço para as manifestações críticas, e em especial, na esfera política. Embora o formato folhetinesco da peça se destine à cultura comercial do entretenimento, há uma mesclagem entre comédia e romance, e o ápice parece ser o encontro trágico de uma massa que se reconhece e ri de si mesma.

Na tabela I — Estatísticas de Público, veremos os números aproximados das semanas em cartaz, nas capitais Rio e São Paulo e outros estados do sudeste ao sul do Brasil. O total aproximado é de 135.600 espectadores.

Tabela I
Estatísticas de Público

Local - Período - Semanas - Representações - Público
Rio - Norte Shopping - Março à julho de 2005 - 16 - 64 - 19.200
Rio - Grandes Atores - Agosto à dezembro de 2005 - 16 - 64 - 25.600
Rio - Lonas culturais - Janeiro de 2006 - 4 - 12 - 6.000
Paraná - Março de 2006 - 4 - 12 - 6.000
Santa Catarina - Abril de 2006 - 2 - 6 - 3.000
Rio Grande do Sul - Maio de 2006 - 4 - 16 - 4.800
Espírito Santo - Junho de 2006 - 1 - 2 - 1.200
Goiás - Junho de 2006 - 3 - 9 - 9.600
Mato Grosso do Sul - Julho de 2006 - 3 - 9 - 8.200
SP - Interior - Julho à setembro de 2006 - 12 - 46 - 17.200
SP - Teatro Folha - Outubro à dezembro de 2006 - 12 - 48 - 16.800
SP - Procópio Ferreira - Fevereiro à abril de 2006 - 12 - 36 - 18.000

JOSEPH MEYER

A EXCURSÃO

No dia 3 de março de 2005, no teatro Miguel Falabella, no Norte Shopping, estreia a peça *Marido de mulher feia tem raiva de feriado*. Um público de quatrocentas pessoas, entre pagantes e convidados, prestigiou o sucesso que estava por vir. Passaram-se quatro meses de sessões lotadas. A montagem falava a mesma linguagem daquele público cativo que providenciou o tão sonhado boca a boca de qualquer produção. O gênero comédia, uma arte para o povo, desde Shakespeare, vinha confirmar sua preferência.

Em agosto daquele ano, vários tropeços de produção e estratégias puseram à prova a vontade maior do artista. Agora, outra parcela do público, dito emergente, não se identificaria com aquela história, nem com o que se representava no palco do teatro dos Grandes Atores, na Barra da Tijuca. E se passaram quatro meses onde o público era escasso e a crítica destruidora.

Mas a trupe persistiu e, em janeiro de 2006, iniciava uma viagem pelas capitais e cidades distantes, de Pelotas-RS a Campo Grande-MT. Teatros de mil e cem lugares eram lotados para acompanhar aquela história, cujo título que antes soava estranho, agora pronunciava uma gargalhada inicial e outra quando a cortina do palco se fechava.

Ainda naquele ano, o teatro Folha de São Paulo recebe a produção com casa sempre lotada. Uma parceria entre o teatro e a Folha de São Paulo garantiu espaços para matérias jornalísticas e publicitárias. Uma sessão extra, programada no sábado, garantiu que 1.200 espectado-

res pudessem assisti-la semanalmente. Foi em fevereiro de 2007, semana de carnaval, que a última temporada aconteceu no teatro Procópio Ferreira, também na capital paulista. Havia uma grande expectativa entre os integrantes, pois a concorrência era nada menos que o carnaval brasileiro. Porém, os acostumados já diziam - nem tudo é carnaval. Assim, mais algumas semanas presenciaram um mar de gente que, em lágrimas, se esvaiam rindo.

RELEASE DA PEÇA

Entre os materiais colocados à disposição da imprensa, o *release* é um dos mais importantes. Através dele, o profissional de jornalismo tem uma primeira noção do conteúdo do objeto para sua reportagem. Abaixo transcrevemos o *release* da peça, elaborado pelo jornalista Acir Meira, a fim de aproximar mais o leitor ao nosso objeto de estudo:

> Um diretor de quinta categoria, uma autora frustrada e uma atriz inexperiente. Esta é a fórmula de Marido de Mulher Feia tem Raiva de Feriado, dirigida e estrelada por Ary Fontoura. A peça se passa em Brás de Pina, subúrbio do Rio, e conta a história do bicheiro Macedão (Ary), sua amante Paraguaçú (Luciana Coutinho), seu advogado e capacho Vieira (Eduardo Rieche), um mal sucedido diretor de teatro chamado Beto (Joseph Meyer) e

Emengarda (Amélia Bittencourt), uma decadente autora teatral.

A trama, escrita por Paulo Afonso de Lima e Ary Fontoura, mostra como uma peça, a princípio sem futuro, pode dar certo. Paraguaçú tem um grande desejo de alcançar o estrelato e subir ao topo das dez mais emergentes do Rio. Como é totalmente contra o sonho de sua amante, Macedão contrata uma péssima autora teatral e um diretor decadente e monta uma peça homônima à verdadeira. E no final das contas, tem uma ingrata surpresa.

"É uma peça dentro da outra. É muito divertido para o público e me divirto muito em cena também". A montagem é inspirada na história da rainha espanhola Carlota Joaquina e na sua relação, um tanto conflituosa, com seu marido, Dom João VI. O rei, cansado das traições da esposa, baixa um decreto no qual proíbe feriados, daí o título da peça. "Ela não tem só humor, mas também um lado sério. Denuncia o momento político atual e a dualidade brasileira", comenta Ary Fontoura. (Meira, Marido de mulher feia tem raiva de feriado, Release para imprensa, 2005)

CAPÍTULO II

JORNALISMO
CULTURAL

O Crítico pode querer exercer sua influência. Para isso, precisa preocupar-se não com o individual, mas com a época, cujas consciência e receptividade tentará despertar, criando novos desejos e apetites, emprestando-lhe seus estados de ânimo e pontos de vista mais nobres.

Oscar Wilde

Talvez foram Richard Steele (1672-1729) e Joseph Addison (1672-1719), ensaístas ingleses que fundaram em 1711 a revista diária *The Spectator*, os pioneiros dos princípios do jornalismo cultural. Para Daniel Piza, este não seria o início, mas um marco importante na história do jornalismo. A finalidade desta publicação era levar para os clubes, casas de chás e cafés, as discus-

sões que antes eram práticas de bibliotecas e academias. "A revista falava de tudo — livros, óperas, costumes, festivais de música e teatro, política — num tom de conversação espirituosa, culta sem ser formal e reflexiva sem ser inacessível, apostando num fraseado charmoso e irônico [...]" (Piza, 2004, p. 12).

Na Inglaterra do século XIX, outro crítico de arte respeitado e temido, tido como semideus por seus seguidores, foi John Ruskin (1819-1900). Ruskin tratava a estética como uma religião e marcou a sua época de tal maneira que se tornou uma das maiores influências sobre a literatura moderna, na França. Ainda naquele século, o jornalismo cultural atravessaria o oceano e se tornaria influente em países como EUA e o Brasil. Felipe Pena relata que nos EUA pré-Guerra Civil, a figura maior da crítica, cujo sustento vinha de sua produção para revistas e jornais que se multiplicavam com o desenvolvimento industrial acelerado do norte do país, foi Edgar Allan Poe (1809-1849).

No Brasil, o jornalismo cultural tomou força no final do século XIX e Machado de Assis (1839-1908) foi seu maior representante, escrevendo ensaios semanais como *Instinto de nacionalidade* e resenhando os romances de Eça de Queiroz. Outro grande crítico daquele período foi José Veríssimo (1857-1916), editor da *Revista Brasileira*. Sua carreira foi feita na qualidade de crítico, ensaísta e historiador da literatura.

Contudo, no final do século XIX, o jornalismo começou a mudar e com ele, o estilo da crítica cultural seria feita em periódicos. A partir dali o crítico precisaria lidar

com ideias e realidades e não apenas com formas e fantasias. A arte moderna renovaria o debate, sobre livros e arte, e o articulismo político tomaria um novo rumo. Segundo Piza, a modernidade da sociedade vem transformar também a imprensa. O jornalismo moderno passa a dar mais importância para a reportagem, para o relato dos fatos, muitas vezes sensacionalista e começa a se profissionalizar. O jornalismo cultural esquenta, juntamente com as outras editorias, descobre a reportagem, a entrevista e uma crítica de arte mais breve e participativa.

No início do século XX, os jornais vão dedicar mais espaço para um texto crítico mais profissional e informativo, que não apenas uma análise sobre as obras e seus lançamentos, mas também uma reflexão sobre as publicações literárias e a cena cultural. Entre vários nomes desta época podemos citar o de Mário de Andrade que escreveu para o *Diário de S. Paulo* e depois para a revista *O Cruzeiro*. "Esta publicação seria a mais importante daquele momento, por ter a capacidade de falar a todos os tipos de público. [...] Andrade escreveu principalmente sobre literatura, mas também fez incursões importantes nas artes visuais" (Piza, 2004, p. 32).

Os estudos de Piza apontam que, nos anos de 1950, o *Correio da Manhã* criou o caderno dominical chamado *Quarto Caderno*. Por ele passaram críticos como Moniz Viana e José Lino Grunewald (críticos importantes do atual cenário brasileiro); Paulo Francis e Carlos Heitor Cony; Ruy Castro, Sergio Augusto e ainda o dramaturgo e cronista Nelson Rodrigues. Mais para o final daquela década, publicações como o *Jornal do Brasil*, *Última Hora* e *Diário*

Carioca estabeleceram um novo padrão gráfico-editorial. No *Correio da Manhã* era a opinião; no *JB* dava-se mais valor à reportagem e ao visual; e no lendário *Caderno B,* dirigido por Reynaldo Jardim, precursor do moderno jornalismo cultural brasileiro, com crônicas de Clarisse Lispector e Carlinhos de Oliveira, e crítica de teatro de Bárbara Heliodora.

Piza nos informa ainda que Paulo Francis (1930-1997) foi outro grande nome do jornalismo cultural. Francis começou a carreira, como crítico de teatro, no *Diário Carioca,* em 1957, e logo modificaria a cena cultural brasileira: "Francis propôs que se fizesse um teatro com mais autores nacionais e mais profissionalismo internacional, rompendo os eufemismos e clubismos da crítica" (Piza, 2004, p. 37).

Na São Paulo dos anos de 1980, dois impressos importantes, *Estado de S. Paulo* e a *Folha de S. Paulo,* consolidaram seus cadernos de cultura, a *Ilustrada* e o *Caderno 2,* respectivamente. Ambos os cadernos fizeram história, sintonizados com a efervescência cultural da época e o espírito de democracia que emergia na cidade. "A reportagem, típica dos cadernos de "variedades", tomava lugar e chamava atenção do público, estas reportagens tinham tom autoral, um misto de repórter e crítico que endossavam opinativamente aquilo que anunciavam" (Piza, 2004, p. 40).

O CRÍTICO

Originalmente, a função do crítico das artes e do espetáculo era orientar o gosto do público, a fim de socializá-lo com padrões estéticos, tomando como base a erudição. "Ensiná-lo a preferir a elegância ao espalhafatoso ou, pelo menos ostensivamente, Wolfgang Amadeus Mozart a Johann Strauss" (Lage, 2001, p. 118). Para o jornalista Nilson Lage, com a diversidade da cultura contemporânea, a função do crítico é inserir, num padrão estético mais elevado, um candidato a uma determinada "tribo".

Lage diz que a cultura é fragmentada, desaparecendo, pelo menos na mídia, a noção de hierarquia dos gostos, dada a sua complexidade — dos apreciadores da dança clássica ao balé moderno. Dentro de cada tribo, pode-se construir uma política cultural, com progressistas ou reacionários, militantes e simpatizantes ou dos núcleos ao periférico, munidos de valores culturais que os sustentam.

Imaginemos, então, que o profissional de jornalismo, ao fazer uma crítica de determinada arte, precisa transitar nestas várias "tribos", e ainda antes, compreender profundamente esta arte. A tarefa do jornalista não é vender um produto, e sim um padrão de gosto. "Quer dizer: quem escreve a crítica sobre uma nova peça de teatro ou a reportagem sobre um ator cômico deve ter compromissos com o teatro, não com a peça em si ou com aquele ator em particular" (Lage, 2001, p. 119).

É importante lembrar também que a crítica muitas vezes é feita para um produto de linguagem não verbal, seja na escultura, nas artes plásticas, no cinema ou no tea-

tro. O verbo é capaz de coisas que as imagens não são em muitas situações. O que se resenha é a expressão, um ângulo da interpretação, que sempre terá uma autoria: "É claro que não podemos explicar integralmente uma tela de Picasso com palavras; é preciso olhá-la para aprendê-la" (Piza, 2000, p. 41).

A professora Flora Süssekind, da UNIRIO (Universidade do Rio de Janeiro) categorizou a não-especialização dos profissionais ligados à crítica e atribuiu, aos jornais, as seguintes definições:

> A oscilação entre a crônica e o noticiário puro e simples, o cultivo da eloquência, já que se trata de convencer rápido, leitores e antagonistas, e a adaptação às exigências (entretenimento, redundância e leitura fácil) e ao ritmo industrial da imprensa; a uma publicidade, uma difusão bastante grande (o que explica, de um lado, o fato de alguns críticos se julgarem verdadeiros "ditadores de consciência" de seu público como costuma dizer Álvaro Lins); e por fim, a um diálogo estreito com o mercado, e com o movimento editorial seu contemporâneo (Süssekind, 1993, p. 16).

O crítico de teatro tem como premissa a finalidade de instruir e formar a opinião do leitor. Neste caso, há muitos questionamentos relacionados à capacitação do crítico. A resenha crítica, que é o olhar refinado do outro, pretende fazer com que o espectador pense a cerca da leitura das imagens que não tenha conseguido conjeturar, seja ela visual, auditiva, sensorial ou interpretativa. O que

se espera do crítico, ainda que não seja um juiz, é que tenha um profundo conhecimento do produto analisado. Afinal, ele atribui crédito ou descrédito, podendo designar uma nota de comparação, e classifica determinada performance. É preciso, todavia, "que ele saiba argumentar em defesa de suas escolhas" (Piza, 2004, p. 77). E que antes, se dispa dos pré-conceitos, como na citação de Wilde.

> A primeira condição da boa crítica é que o crítico admita que os campos da arte e da ética são absolutamente distintos e separados. Quando as duas coisas se confundem, surge o caos. Hoje elas são frequentemente confundidas na Inglaterra — e, apesar de os puritanos do nosso tempo não terem força para destruir as coisas bonitas, conseguem com sua extraordinária lascívia manchar momentaneamente a beleza (Wilde, 2000, p. 67).

Embora nosso interesse seja o profissional da crítica teatral, é na literatura que encontramos subsídios para entender algumas transformações nos formatos das resenhas críticas ao longo dos séculos XIX e XX. Há dois argumentos que afirmam a importância do texto na avaliação de uma obra. Quando falamos de teatro, o primeiro contato se dá através de um texto, quando muitas vezes o que se encena no palco é a adaptação de uma obra literária. E por último, o crítico transmitirá suas impressões também em forma de texto.

É nas décadas de 1940 e 1950 que a "crítica de rodapé" terá destaque nos diários brasileiros. Vários cho-

ques foram travados entre membros da academia e os jornalistas não-especialistas da época, como o caso de Antônio Cândido e Oswald de Andrade; Afrânio Coutinho e Álvaro Lins. Segundo Süssekind, sobretudo, eram as normas que passavam a regulamentar o exercício do comentário literário e a qualificar ou desqualificar segundo critérios de competência e especialização originários da universidade.

Já em 1955, Álvaro Lins, editorialista do *Correio da Manhã,* durante o período da campanha de Juscelino Kubitschek para a Presidência, ia se tornando, na função de crítico, uma espécie de modelo em fase de superação e perdeu prestigio para os novos especialistas. "Se antes, a concepção de crítica de Lins era um novo gênero literário de criação, enquanto a de Afrânio era de natureza científica e reflexiva, agora a crítica não poderia partir da alma do crítico, resumindo as suas impressões e sim na própria obra" (Süssekind, 1993, p. 16).

No entanto, se duelos eram travados entre críticos-cronistas e críticos-professores, é nos anos de 1960 que, como lembra Süssekind, assiste-se ao fenômeno que bem poderia se chamar — a vingança do rodapé. O descaso pela contribuição universitária teria então o incentivo do próprio meio jornalístico. "[...] nem os quadros internos do jornal nunca aceitariam o suplemento (talvez porque perturbasse a mediocridade do repertório generalizado) e o hostilizaram sistematicamente, a ponto de induzirem seu desaparecimento" (Süssekind, 1993, p. 16). O que acabou acontecendo com o *Suplemento Dominical do JB,* sob direção de Reinaldo Jardim.

No início dos anos de 1970, é a vez dos jornalistas olharem a produção acadêmica com algum distanciamento. Em 17 de outubro de 1969, o decreto definitivo da regulamentação da profissão de jornalista contribui para um novo movimento. "Agora os textos não imprimiriam mais aquela linguagem, muitas vezes incompreensível, e à lógica que não expõem afirmações próprias do crítico" (Süssekind, 1993, p. 16). Durante esta transição, a sociedade estava cada vez mais submetida aos processos de espetacularização, onde o texto e o ensaísmo acadêmico seriam vistos como estranhos para uma massa manipulada.

Süssekind diz que a nova regra era a especialização e atualização. O texto crítico apresentava um novo método: o formalismo, a estilística e o estruturalismo. Utilizava-se este novo método para dar impressão de que se superava o atraso com relação às correntes contemporâneas da crítica. Segundo Salete de Almeida Cara, em *A recepção crítica*, "é o país economicamente periférico importando modelos de linguagem crítica, como meio para um pretenso asseguramento de valores nacionais" (Süssekind, 1993, p. 35).

Süssekind aborda três modelos de críticos até chegar ao que originou o perfil do crítico moderno no Brasil: o crítico de rodapé (o noticiarista e o cronista), o universitário de modo geral, e o teórico que tinha como marca principal a autorreflexão. Durante algumas décadas, buscou-se descobrir quem tinha a autoridade para falar de literatura. "Ser especialista em literatura soa agradável, teorizar sobre ela e sobre os meios de abordá-la parece

quase condenável num país onde há quem se vanglorie por não se ter tradição filosófica mais sólida" (Süssekind, 1993, p. 36).

A "criticofobia" poderia então justificar o número de matérias, que no final dos anos de 1970, se utilizavam dos *releases* promocionais e da redução do espaço para a reflexão crítica na imprensa. A pesquisa de Süssekind esclarece que, a partir dos anos de 1980, até hoje, o que se percebe é que com o crescimento editorial e a urgente necessidade de se vender jornais, o texto crítico se torna menos reflexivo, mais curto e objetivo: "A conquista de autoridade intelectual se dará através dos interesses das instituições, na produção e reprodução dos dados, e do desenvolvimento da indústria cultural" (Süssekind, 1993, p. 39).

Hoje, o crítico que surgiu no período modernista do início do século XX, na explosão de revistas e jornais, é para Piza mais incisivo e informativo, menos moralista e meditativo. No entanto, continua a exercer uma influência decisiva, a seguir de referência não apenas para leitores, mas também para artistas e profissionais das mais diversas áreas. Este novo crítico pretende elevar a cultura, no cotidiano das pessoas, não querendo encaixá-la em padrões ditados pela estética:

> Durante o Festival de Berlim de 2003, outra publicação inglesa, Screen International, voltada principalmente para negócios e lançamentos do cinema, criou ironicamente algumas "regras" para a imprensa cultural, depois de testemunhar os esquemas de divulgação da

> indústria. Entre elas: só dizer coisas boas sobre o filme (para não perder o direito de entrevistar os astros na próxima ocasião); basear-se no material de divulgação, como *press-releases* e pôsteres (onde eventualmente uma frase sua poderá aparecer); dedicar a atenção aos "blockbusters", de sucesso supostamente garantido (de nada adiantaria ir contra a opinião da maioria, salvo para ganhar fama de "arrogante"); caprichar nos adjetivos e detalhes expressos com lugares-comuns. (Piza, 2004, p. 69 e 70)

Um último fator que tem chamado à atenção do leitor mais atento, como na citação anterior, é que além das regras criadas, ao longo das últimas décadas, pelas instituições e por profissionais à mercê de uma linha editorial, o jornalismo parece se curvar, em diversas ocasiões, às questões meramente mercadológicas e executivas. Muitas vezes, muitos profissionais sem ética, se não pressionados pelos veículos e pelos novos formatos, caminham de encontro aos seus próprios interesses.

JOSEPH MEYER

CRÍTICA ESPECIALIZADA

O crítico deve educar o público; o artista deve educar o crítico.

Oscar Wilde

A função da crítica cultural, segundo Angélica de Moraes, em seu ensaio publicado no livro *Rumos do Jornalismo Cultural,* organizado por Felipe Lindoso, é apontar os equívocos, os problemas e os erros cometidos e observados na obra de arte. "Mas isso tem de ser feito com o mínimo de lealdade para com os artistas. É preciso tomar muito cuidado com o exercício da crítica como mero exercício de poder. É preciso pensar no processo cultural que antecede e sucede o fato que observamos" (Lindoso, 2007, p. 94).

Piza reforça o pensamento de Moraes, sentenciando que a crítica precisa ser complacente, benevolente, mas sua ação deve ser "construtiva", opondo à crítica "destrutiva", que não contribui em nada, mas tenta esvaziar os esforços e os espetáculos. "Outro dia, por exemplo, li a entrevista de um diretor de teatro brasileiro que, numa resposta, reclamava da baixa qualidade da produção dramática nacional e, mais para frente, reclamava também dos críticos que a malham" (Piza, 2000, p. 329). Para ele, há um contrassenso.

A crítica não deve se distanciar de seu objeto de análise. O convívio com o processo de criação, na visão de

Moraes, da obra de um artista, é importante para a compreensão da mesma. O chamado "distanciamento crítico" pode surtir o efeito contrário. Ela sustenta ainda que a proximidade, não significa adesismo nem ação entre amigos. "O crítico precisa manter sua independência de opinião. É preciso pensar nas consequências e nos reflexos da emissão de opinião" (Lindoso, 2007, p. 92).

"O resenhista ideal, para quem não sabe jogar o jogo democrático da crítica — é aquele que só resume a obra e se limita a apor comentários, de preferência elogiosos ou, se negativos, amenos (Piza, 2000, p. 330). Piza faz um alerta do grande número de profissionais interessados em levar vantagens, como viagens e ingressos gratuitos - o chamado jabá. Moraes sugere que não se bata em quem não sabe se defender. Ou seja: o artista jovem tem direito de errar e precisa ser olhado com mais cuidado. O artista consagrado deve ser analisado da perspectiva de seus sucessos anteriores e cobrado em qualidade até mesmo em nome dessa trajetória já realizada" (Lindoso, 2007, p. 92).

Outra prática observada no jornalismo cultural é a "polêmica de plantão". Moraes diz que muitos jornalistas chegam à condição de articulistas pela insistência em produzir comentários de forma que o fato é mais espetacular do que realmente importante. Esta prática é capaz de provocar uma avalanche de e-mails e cartas à redação, favoráveis ou contrárias, a esses comentários.

A lógica é simples e eficaz, embora cínica — critica Moraes. Quanto maiores os comentários de apoio ou de discordância a um artigo ou resenha crítica, maiores as chances do editor de determinada editoria reconhecer o

ibope daquele autor. "Assim, fica valendo também para o jornalismo cultural aquela lógica mercantil e utilitária praticada pelo departamento de novela da Rede Globo; o roteiro é decidido pela audiência" (Lindoso, 2007, p. 92). Como diz Fernando Pedreira, "o jornalismo está sendo nivelado pelo Ibope".

Moraes defende que a crítica de arte deve ser um exercício do conhecimento, do aprimoramento do profissional. Um conhecimento apreendido no contato entre crítico e artista. Mas antes, com a obra deste artista. "A crítica só justifica a sua existência se contribui para a alfabetização do público. Só é válida se é exercida para esclarecer as intenções e os objetivos poéticos da obra e não como mero pretexto para ilustrar o próprio ego, ou garantir o emprego" (Lindoso, 2007, p. 92).

> [...] Trabalhar pensando a longo prazo e pensando na responsabilidade cultural da crítica talvez não garanta a notoriedade instantânea ou sequer a notoriedade. Garante apenas aquela bela sensação de dever cumprido ao final de cada dia de trabalho utilizado para entender, pensar e divulgar a cultura de nosso tempo. Uma sensação misturada com o imenso prazer de conviver e dialogar com os artistas. O prazer de entender os bastidores da criação e o surgimento de uma obra de arte. Não acho pouca coisa. Troco qualquer pedestal para egos pelo enorme privilégio desse testemunho e dessa proximidade com a construção da arte do meu tempo. (Lindoso,

2007, p. 94)

Piza, de certa forma, parece contrariar a posição de Moraes, com relação ao crítico, conferindo mais "autonomia" e menos envolvimento com a criação. No entanto, concorda que o bom crítico é um "parartista" e o mau crítico um parasita que trabalha em contraponto com a arte. Ora se faz necessário que o crítico se aproxime da arte, ora será necessário que se distancie, para criar um juízo. "Sua luta é, antes de tudo, contra seus próprios preconceitos, e em seguida, a favor de seus novos conceitos. O bom crítico usa a obra de arte quase como pretexto para falar de algo mais falando dela, indo além de sua decupagem ou aprovação" (Piza, 2000, p. 331).

O GÊNERO DISCURSIVO

A definição dos gêneros jornalísticos vem de Platão da Grécia Antiga. "A classificação estava baseada entre literatura e realidade, dividindo o discurso em mimético, expositivo ou misto" (Pena, 2005, p. 66). Para o jornalista Felipe Pena, foi nesta época que a teoria dos gêneros adquiriu coerência, seja por convenções estéticas ou normas de relação entre autor, obra e leitor.

Segundo Pena, no jornalismo, a primeira tentativa de classificar o discurso foi do editor inglês Samuel Buckeley, no começo do século XVIII. Buckeley havia separado o conteúdo em notícias e comentário, nas publicações do jornal *Daily Curret*. Ao longo de duzentos anos,

ainda há divergências entre os jornalistas para a classificação dos gêneros. Contudo, esta classificação precisa cumprir a função de opinar, informar e entender.

Na Universidade de Navarra, na Espanha, especialistas sistematizaram o estudo dos gêneros jornalísticos e inicialmente dividiram os textos em texto informativo, explicativo, opinativos e de entretenimento. Mais adiante outra classificação surge — o texto narrativo, descritivo e argumentativo — sugeridos pelo pesquisador Hector Borrat. No Brasil, primeiro Luiz Beltrão, seguido do professor José Marques de Melo, criam a seguinte sistematização, que considerou o contexto geográfico, sociopolítico e cultural dos meios em que estavam inseridos. "1. Finalidade do texto ou disposição psicológica do autor, ou ainda intencionalidade; 2. Estilo; 3. Modos de escrita, ou morfologia, ou natureza estrutural; 4. Natureza do tema ou topicalidade; e 5. Articulações interculturais" (Pena, 2005. P. 67).

Ao longo do tempo, vários autores seguiram a dicotomia de Buckeley, que classifica os gêneros em duas importantes correntes — o texto noticioso e o comentário. José Marques subdividiu este pensamento e propôs as seguintes classificações: 1. Jornalismo informativo: a nota, a notícia, a reportagem e a entrevista e 2. Jornalismo opinativo: o editorial, o comentário, o artigo, a resenha, a coluna, a crônica, a caricatura e a carta.

Para Pena, a divisão de gêneros é realmente muito complexa, podendo acrescentar outros tantos modelos às sistematizações propostas por diversos autores. O jornalista argumenta também que as divisões e subdivisões se-

rão sempre atualizáveis, e se adaptarão, ao longo dos tempos, aos novos formatos e à nova realidade, quando falamos em convergência midiática, em internet, e no futuro cada vez mais virtual das comunidades. A citação da professora Lia Seixas, da Universidade Federal da Bahia, propõe uma nova atualização:

> [...] Outra crítica é que os critérios de fundamentação destas teorias e classificações são frágeis suportes e não atingem os pilares destas estruturas que são os gêneros, embora aponte, aqui e ali, alguns nortes. Disposição psicológica do autor ou intencionalidade, estilo, modo de escrita ou morfologia, natureza do tema ou topicalidade (conteúdo), objetividade/subjetividade não diagnosticam as especialidades destas práticas sociais discursivas. [...] já que a intenção é definir critérios de análise dos gêneros discursivos estabelecidos na prática jornalística, propomos comparações com diferentes tipos de produção jornalística, realizados no suporte digital [...] um web site jornalístico (como Le Monde, The New York Times, JBonline), os principais canais de um portal jornalístico (como o UOL ou Estadão), uma agência de notícias (como a CNN ou a Reuters) e um tipo de produção de fonte aberta (como CMI-Brasil). O período de análise pode circunscrever acontecimentos mundiais, naturalmente tratados pelos diversos tipos de produção, cuja atividade

é jornalística. (apud Pena, 2005, p. 70)

Nilson Lage esclarece que o papel do jornalismo não é de ditador da opinião pública, mas sim que ele contribui positivamente, quando os jornalistas exercem o ofício de forma correta. "Isto significa que o jornalismo progressista não é aquele que seleciona discursos tidos como avançados em determinado momento, mas o que registra com amplitude e honestidade fatos e ideias de seu tempo" (Lage, 2001, p. 19).

Para compreendermos a divisão do discurso jornalístico, faremos o estudo de alguns gêneros que compõem o jornalismo de informação e opinião, e que foram aplicados nas matérias que selecionamos da peça *Marido de mulher feia*.

JORNALISMO INFORMATIVO

No jornalismo de informação, a notícia é o gênero definido por Nilson Lage como o relato de uma série de fatos a partir do fato mais importante, e este, de seu aspecto mais importante. "A forma moderna da notícia, que copia o relato oral dos fatos singulares, baseia-se não na narrativa em sequência temporal, mas na valorização do aspecto mais importante de um evento" (Lage, 2001, p. 18). A informação principal deve ser sempre a primeira, respeitando o formato de *lead* — proposição completa, com as circunstâncias de tempo, lugar, modo, causa, finalidade e instrumento. É importante ainda a redução da

área de discussão, resumindo conceitos abstratos como o de verdade e interesse humano. "A notícia pode ser constituída de dois componentes básicos: uma organização relativamente estável, ou componente lógico; e elementos escolhidos segundo critérios de valor essencialmente cabíveis — o componente ideológico" (Lage, 2001, p. 54).

A reportagem, outro gênero do discurso, é a matéria jornalística dada pelo testemunho de um sujeito, ou do repórter, de determinado fato, podendo ser alentada e exaustiva. "O repórter está onde o leitor, ouvinte ou espectador não pode estar" (Lage, 2001, p. 22). Diz Lage que o repórter exerce uma representação tática que o autoriza ser os ouvidos e os olhos remotos do público, selecionando e transmitindo o que possa interessar. Segundo Muniz Sodré, a reportagem narra as peripécias do cotidiano, afirmando-se pela excelência da narrativa jornalística. Esta narrativa é composta de personagens, ação dramática e descrições do ambiente. "Impõe-se ao redator o estilo direto puro, a narrativa sem comentários, sem subjetivação" (Sodré, 1986, p. 9). *O Manual de O Globo* sugere que o repórter faça um lide abrangente, apresentando todo o assunto. Muitos leitores não têm tempo ou paciência para ler tudo, mas ficarão satisfeitos com essa abertura e mais uma retranca que possa chamar a atenção. Já o método das entrevistas, está sempre relacionado com um método de análise de conteúdo, no caso o entrevistado. Quanto mais elementos de informação conseguirmos aproveitar da entrevista, mais crédito terão as reflexões.

O que se destaca no gênero perfil são a trajetória e a biografia da pessoa em foco. É preciso que o profissio-

nal faça uma pesquisa, consulte o *clipping*, conheça a obra ou no caso de obras complexas selecione algumas importantes, da pessoa que é o objeto da reportagem. O texto geralmente é informativo e pode ser formulado como pergunta e resposta. Pena define este gênero como a apresentação da imagem psicológica do perfilado, a partir de depoimentos do próprio, de familiares, de amigos ou subordinados. Ele cita o caso do ator Michael Jackson, apresentado pelo canal Sony em 2003, quando o jornalista Martin Bashir passou oito meses com o astro pop. "Um observador mais atento percebe com que requinte de estratégia o jornalista apresentava as mais dolorosas questões: postura que oscilava entre a ingênua simplicidade dos mais humildes e a liberdade natural dos íntimos" (Pena, 2005, p. 77).

JORNALISMO OPINATIVO

Um dos gêneros do jornalismo opinativo é o artigo de opinião. Nesse texto, o jornalista ou articulista externa sua visão e seus julgamentos sobre algum acontecimento recente, assinando o mesmo. Para eles, a liberdade de estilo é tão grande quanto à de opinar. No entanto, há normas para a opinião. "Naturalmente o autor pode assumir um tom mais pessoal, como um diário de suas opiniões e reflexões. [...] Mas isso sem prejuízo da preocupação de debater temas, de levantar questões [...]" (Piza, 2004, p. 79). Segundo o *Manual de Redação e Estilo,* do jornal *O Glo-*

bo, as notícias de jornal são matéria-prima natural de opinião. Este pensamento pode ser manifestado de forma leve, irônico ou seco. "O artigo ou editorial suplementa a notícia com pesquisa e informações próprias. Sem isso, seria difícil ir além de observações superficiais e conclusões padronizadas" (Garcia, 2003, p. 47).

A resenha crítica, também um gênero discursivo, consiste na emissão dos valores, das propriedades, dos aspectos relevantes de uma determinada obra. O objeto resenhado pode ser qualquer acontecimento que interesse ao público como um evento esportivo, um show, um ato solene, uma novela, um livro, um quadro, uma ópera, uma peça de teatro, enfim, qualquer evento.

Segundo Francisco Platão, em *Para Entender o Texto,* a resenha, como qualquer modalidade de discurso descritivo, nunca pode ser completa ou exaustiva, já que são infinitas as propriedades e circunstâncias que envolvem o objeto descrito. O resenhador deve proceder seletivamente, filtrando apenas os aspectos pertinentes do objeto, isto é, apenas aquilo que é funcional em vista de uma intenção previamente definida.

Segundo Platão, a resenha crítica também pode ser opinativa, onde o resenhador testemunha, opinando e fazendo juízo crítico do objeto. Mas quando descritiva, não há julgamento ou apreciação. Neste caso, aparecem informações como nome do autor, título da obra, editora. Pode-se ainda relacionar o resumo de conteúdo como o assunto global da obra, o ponto de vista do autor, perspectivas teóricas, método e gênero.

A crônica, outro gênero do jornalismo de opinião, é

uma prática discursiva que aproxima o texto jornalístico do texto literário. Afrânio Coutinho propõe uma tipologia para se distinguir às nuanças da crônica no cenário brasileiro. Sua categorização subdividiria a crônica em crônica-narrativa — aquela cujo eixo é uma estória ou episódio, como os encontrados nos textos de Fernando Sabino; e crônica-metafísica — constituída de reflexões pessoais de cunho mais ou menos filosóficos, como nos textos de Machado de Assis e Drummond; crônica poema-em-prosa — de conteúdo lírico, mero extravasamento da alma do artista ante o espetáculo da vida, encontrados nos textos de Manuel Bandeira, Rubem Braga e Raquel de Queiroz; crônica-comentário — a que trata dos acontecimentos, como os usados nas crônicas de Machado de Assis e de José de Alencar; e crônica de informação — que divulga fatos, tecendo sobre eles comentários ligeiros. "[...] não há uma divisão estanque entre as várias modalidades e que frequentemente, pelo contrário, elas se fundem" (Coutinho, 1999, p. 133). Montaine iniciou o gênero ensaio, em seus *Essais*, em 1596, seguindo a etimologia da palavra que quer dizer "tentativa", "inchamento", "experiência", dissertação curta e não metódica. Para Afrânio Coutinho, os ensaios surgem dos chamados julgamentos, que oferecem conclusões sobre os assuntos que tratam, após discussão, análise e avaliação. O ensaio é considerado um texto literário breve, que expõe ideias, críticas e reflexões morais e filosóficas a respeito de algum tema. Através das reflexões do ensaio tem-se uma interpretação, dentro de uma estrutura formal de explanação, discussão e conclusão que usa uma linguagem austera. O texto as-

sume uma forma bastante livre, sem um estilo definido, e fala de diversos temas como o filosófico, o político, o moral e o comportamental, sem que se paute em documentos ou provas empíricas de caráter científico.

MASSIFICAÇÃO DA CULTURA

Se observarmos atentamente, parece que o hiato entre o jornalismo cultural e a nova maneira de se fazer cultura vem se alargando assustadoramente. Se de um lado o leitor erudito é escasso, de outro o leitor mediano vive a cultura da banalização.

Desde o surgimento dos chamados meios de "comunicação de massa" travou-se um debate do papel do jornalismo cultural em face dessa realidade. As revistas culturais se multiplicaram a partir dos anos de 1920 e as sessões de cultura se tornaram obrigatórias, diárias ou semanais. Daniel Piza diz que, desde os anos de 1950, há uma ampliação da tal "indústria cultural" numa escala que hoje converteu o setor de entretenimento num dos mais atrativos e ainda promissores da economia global.

O pesquisador J. Guinsburg designa a produção cultural nascida na era pós-industrial como produção pós-moderna. Esta produção nasce do atual contexto das sociedades altamente tecnológicas do Ocidente, sempre subordinadas ao capitalismo. "A arquitetura, a dança, a música e o cinema passam a fornecer procedimentos de linguagem para as novas mídias surgidas com a revolução

cibernética, propiciando um amálgama de novos e inusitados formatos expressivos" (Guinsburg, 2006, p. 249). Tais fatores produzem uma pluralidade de manifestações junto à área artístico-cultural, como a chamada convergência midiática.

A nova era traz o desenvolvimento de novas formas de conhecimento, de vida e comportamento. Contudo, são apenas os primeiros passos para a afirmação das novas transformações, como a internet e TV digital e os sistemas virtuais. Como resultante, afirma Guinsburg, "observa-se uma cultura que manifesta caráter antitotalitário e não-heterogênico, nos antípodas das posturas que demarcaram o advento da modernidade" (Guinsburg, 2006, p. 249). Segundo ele, a dimensão social, cultural, industrial, arquitetural, técnica, de engenharia e sistemas operacionais surgem fundidas.

Vivemos nesse novo ambiente sociocultural, onde as novas tecnologias marcam presença e ditam novos formatos, integrando linguagens diferentes. Guinsburg diz que "houve um estreitamento do antigo fosso entre uma cultura erudita e outra de massa, tais como a intertextualidade, a citação, a paródia, a ironia, o humor, o entretenimento, a desconstrução de todos os discursos instituídos" (Guinsburg, 2006, p. 249). Do ponto de vista da recepção, o espectador é bombardeado com uma série de estímulos simultâneos.

Segundo o pesquisador, "as artes cênicas assistirão, a partir dos anos de 1950, ao surgimento do *happening* e da performance, como procedimentos moduladores destas novas configurações" (Guinsburg, 2006, p. 250). O resul-

tado desses processos será uma arte multifacetada e produzida para diversos meios de comunicação. Uma peça de teatro, por exemplo, poderá ser gravada, digitalizada e reproduzida. Nasce o fenômeno da hibridização.

Margot Berthold esclarece que, no cinema, as novas tecnologias permitirão que um grande número de cópias seja feita, antes que o filme se estrague. Para ela, esta possibilidade é a garantia de que existirá um arquivo dos testemunhos documentais. Com relação ao teatro, a pesquisadora diz que o teatro filmado é um híbrido entre teatro e cinema. Assim, o teatro poderá ser repetido e transportado.

Berthold alerta que, mesmo com o hibridismo dos novos meios de comunicação e as antigas formas de se fazer arte, a base está em pressupostos artísticos completamente diferentes. "O teatro filmado é mais convincente quando a fita se mantém fiel a sua própria lei, que é o enunciado óptico, a expressão visual. Com o aparecimento da televisão, como veículo de comunicação de massa, acentuaram-se as antinomias" (Berthold, 2006, p. 527). Outro fator importante para lembrar é que, segundo Berthold, "centenas de cinemas de bairro tiveram de fechar suas portas, mas dificilmente um único teatro foi fechado. O teatro, talvez por sua função social, mantém o seu espaço" (Berthold, 2006. P. 527).

Para Adorno, Horkheimer e Benjamim, filósofos da Escola de Frankfurt, a indústria cultural — o complexo de produções de entretenimento e de lazer feitas para o consumo de larga escala — era fruto do sistema capitalista e como tal, fruto da ideologia burguesa. Benjamim

mostrou, em *A obra de arte na era da reprodutibilidade técnica,* como os valores simbólicos estão em jogo, desde um brinquedo infantil até nos esportes olímpicos. De um lado, a erudição inacessível; de outro, a reprodutibilidade dos objetos sem "aura"; e, por fim, a cultura banalizada, na mistura da sexualidade desmedida e apelativa.

Contudo, Piza acredita que a indústria cultural não é monolítica, à mercê do poder capitalista, mas vem se tornando mais segmentada e variada, para públicos diversos ou específicos. "[...] há muitas obras de arte feitas para o grande público que têm qualidades sólidas, que são tão densas ou agudas quanto muitas de outras épocas da civilização" (Piza, 2004, p. 44).

CAPÍTULO III

A EDITORIA
DE CULTURA

Há muito a ser dito em favor do jornalismo atual. Ao nos fornecer as opiniões dos incultos, nos mantém em contato com a ignorância coletiva. Ao relatar cuidadosamente os eventos corriqueiros da vida contemporânea, nos mostra que eles realmente não têm a menor importância.

Oscar Wilde

No final dos anos de 1950, o artista plástico Amílcar de Castro foi convidado para reformular visualmente o *Caderno B,* do *Jornal do Brasil.* Castro enfrentou resistência, por parte da linha conservadora de profissionais e editores do veículo. Com uma diagramação moderna e com textos bastante criativos, conseguiu fazer com que o caderno se tornasse referência para a im-

prensa do país.

Arthur Dapieve, no texto Jornalismo Cultural, que integra o livro *Deu no jornal: Jornalismo impresso na era da internet,* organizado por Álvaro Caldas, diz que o novo caderno não tratava apenas de cultura, mas se propunha a ser, ele próprio, um produto cultural. O suplemento diário de cultura agora traz reportagens, colunas assinadas, resenhas críticas e serviços com o roteiro de cinema, teatro, música e espetáculos.

Dapieve criou o slogan que poderia ter sido dos principais jornais brasileiros: "Caderno B, você ainda vai ter um". "Cedo ou tarde, todos os mais importantes criaram ou recriaram seus suplementos, às vezes traindo sua inspiração já nos títulos: *Dia D (de O Dia), Tribuna Bis (da Tribuna da Imprensa), Caderno 2 (de O Estado de S. Paulo)*" (Caldas, 2002, p. 95).

Nesse novo contexto, do caderno que trata de assuntos específicos, não bastaria que os profissionais envolvidos buscassem apenas uma formação acadêmica. Na academia, em apenas quatro anos, não seria possível que o futuro profissional tivesse contato com as mais diversas formas de arte e que conhecesse profundamente a sua técnica. Para Dapieve, este profissional terá de ir muito além, "ao menos idealmente o repórter cultural, com o qual a figura do crítico crescentemente se confunde, é repórter cultural porque viu mais filmes ou escutou mais discos do que a maior parte das pessoas" (Caldas, 2002, p. 96).

Contudo, o tipo de profissional procurado no mercado de trabalho é relativo ao seu tempo. Há momentos

em que os jornais e revistas preferem os generalistas, que acumulem informações e conhecimento em áreas específicas. Assim, há a possibilidade do remanejamento do profissional quando necessário. "O ideal, como quase tudo na vida, está no meio termo: repórteres de reconhecida especialização, mas de cabeça aberta o bastante para dar umas escapulidas" (Caldas, 2002, p. 99).

No final dos anos de 1990, é a vez do jornal *O Globo* reformular as editorias, incluindo a de cultura. A palavra de ordem daquele período era, em vez do velho conceito de "editoria", o conceito de "time". O Segundo Caderno, o Prosa & Verso (suplemento semanal de literatura) e o Rio Show (suplemento semanal de programação de fim de semana), agora são abastecidos por este "time".

Um fato importante, que chama nossa atenção e que é alertado por Dapieve, é a forma como as pautas são plantadas dentro da editoria de cultura. Há uma grande competição dentro das próprias editorias, entre os diferentes cadernos de cultura, entre os "times", que pretendem buscar novos assuntos e abordá-los de maneira diferenciada.

Com a velocidade cada vez mais acirrada, da chegada de informação, e a obrigação do cumprimento do *deadline*, os profissionais menos perspicazes e mais ansiosos acabam cedendo à informação do *release*, finalizando-o em matéria: "Assombrado pela pergunta-cobrança — porque não tivemos isso que está hoje no jornal concorrente? — e acossado pela gentileza das assessorias, o profissional tende a ter pouco espaço para ousar em suas pautas" (Caldas, 2002, p. 100).

Outro mal das redações dos jornais, seja qual for a editoria, são os chamados *lobby* bem feitos — na editoria de cultura são tipicamente conhecidos como jabá. Daniel Piza acredita que na maioria das situações se trata de uma ingenuidade por parte do profissional. "Mas que tem consequências no exercício profissional: um dos vícios da cultura brasileira, a complacência, ganha força dessa maneira" (Piza, 2004, p. 92).

O profissional, por estar envolvido em questões pessoais, seja, por exemplo, por ter aceitado um motorista, para a locomoção até o local do evento, já tende a "afrouxar" os critérios de avaliação e no máximo, segundo Piza, fará meras ressalvas como "mas" e "porém". Dapieve chama a atenção para outro fato: "O maior risco que um jornalista da área de cultura corre é o de achar-se ele mesmo um produtor de cultura, um artista, por conta da mínima convivência com eles e da ilusão de que essa convivência se dá sempre em torno da amizade" (Caldas, 2002, p. 101).

Os cadernos de cultura e as revistas intelectuais, para Piza, já não têm a mesma influência que tinham antes, seja nos EUA ou no Brasil. Há uma espécie de banalização da própria cultura. A indústria cultural produz uma duplicata não só sem aura, mas toma como critério a reprodução dos produtos feitos para uma massa "média". Há, em várias partes do mundo, uma noção de "crise" vigente. Talvez, o gigantismo dos empreendimentos e os fenômenos de audiência tenham tornado o jornalismo cultural, bem como alguns parâmetros de cultura, enfraquecidos demais. "As publicações se concentraram mais e

mais em repercutir o provável sucesso de massa de um lançamento e deixaram para o canto as tentativas de resistência — ou então as converteram também em atrações com ibope menor, mas seguro" (Piza, 2004, p. 31).

A função do jornalista é reportar, resenhar uma obra, retratar os fatos de determinado evento, mas é preciso ficar atento ao público alvo. Dapieve diz que é necessário que nós, jornalistas, fiquemos antenados ao texto que produzimos nos cadernos de cultura, em especial com os jargões. "Cada área do conhecimento humano desenvolve um conjunto de termos que facilitam e refinam a comunicação entre os seus profissionais. O próprio jornalismo tem suas expressões típicas, que agilizam o trabalho dentro das redações" (Caldas, 2002, p. 101). No entanto, é necessário que o jornalista produza uma linguagem universal, traduza os jargões, para serem entendidos pelo leitor médio. Nas resenhas críticas, a função do articulista é influir sobre os critérios de escolha dos leitores, mostrando a percepção mais legítima possível, fornecendo argumentos e elementos para sua opinião. Piza diz que a imprensa cultural tem o dever do senso crítico, da avaliação e classificação de cada obra cultural, mas é preciso que o profissional olhe para as induções simbólicas, geralmente mercadológicas, que o leitor recebe.

O jornalismo cultural parece buscar, ao longo da história, caminhos que o torne adequado às realidades efêmeras e flutuantes. Hoje, vivemos a era da chamada convergência midiática. A chegada da TV Digital e da Internet farão com que a arte, antes tão abstrata e física, agora ocupe um lugar ainda mais subjetivo e virtual. A

modificação das matrizes da nossa cultura, num momento em que a diversidade e a multiplicidade estão economicamente ressaltadas, certamente nos conduzirá para outros formatos e novos valores.

Piza desenvolve o seguinte olhar sobre a realidade do jornalismo cultural de hoje: "O jornalismo cultural pode sofrer crises de identidade frequentes, e é bom que sofra — até porque, como na arte, a condição moderna é crítica, isto é, envolve sinais de crise, é instável, cíclica, plural, mas as dicotomias fáceis só lhe têm feito mal" (Piza, 2004, p. 45). Dapieve tem uma visão mais positiva: "Sejamos generosos e joguemos confete. No final das contas, no fim de um dia de trabalho extenuante, mas bem feito, o jornalismo cultural talvez possa ser, por breves instantes, uma forma de arte. A arte de falar de arte de maneira metalinguística" (Caldas, 2002, p. 101).

Daniel Piza, Alberto Villas, Antonio Prada, Cremilda Medina, profissionais de comunicação, sugerem, na publicação *Rumos do Jornalismo Cultural*, alguns dos principais cadernos que se destacam nos principais jornais brasileiros da atualidade:

O caderno *Aliás*, um suplemento semanal do jornal *O Estado de S. Paulo*, tem como assunto principal discussões acadêmicas em colunas de colaboradores e especialistas. E ainda o *Caderno 2*, caderno de cultura, que contém matérias sobre arte, cultura, entretenimento e variedades. No jornal *Valor Econômico*, o suplemento cultural *Eu & Fim de Semana*, com circulação nacional, apresenta matérias e resenhas dos principais acontecimentos culturais do Brasil.

A *Folha de S. Paulo* publica semanalmente o suplemento *Mais!*, que tem como assunto principal as discussões acadêmicas, com colunas de colaboradores e especialistas. No Rio, o jornal *O Globo* publica o *Segundo Caderno*, com os mais relevantes acontecimentos da cena cultural carioca. E, no suplemento *Prosa & Verso*, resenhas sobre literatura. Ainda podemos citar uma lista de boas publicações que compõem o bom jornalismo cultural, como a revista *Bravo!*, a *Carta Capital*, a revista *Cult*, a *The Nation*, a *New York Times Review of Books* e a *The New Yorker*.

ANÁLISE DE CORPUS

No surgimento do teatro, na Grécia, a arte era representada por duas máscaras: a máscara da tragédia e a máscara da comédia, que é o uso desmedido do humor, daquilo que é engraço e faz surtir o riso fácil. Aristóteles, em sua *Poética*, para diferenciar comédia de tragédia, diz que enquanto a tragédia trata dos homens superiores, os heróis, a comédia fala sobre os homens inferiores. Porém, a importância da comédia era a possibilidade, através de um exercício democrático, de criar polêmica e veneno, que inflamassem o desgosto pela política. Assim como hoje, em seu surgimento, ninguém estava a salvo de se ver retratado em cena, seja um nobre, um político, ou mesmo um deus.

A peça de teatro *Marido de mulher feia*, classificada como uma Comédia de Costumes, composta por repre-

sentantes conhecidos do gênero, no caso o ator e diretor Ary Fontoura, ganhou, ao longo de dois anos, destaque em quase todos os principais veículos de comunicação das cidades pelas quais excursionou. Claro, cabe-nos salientar que a importância e o reconhecimento de um profissional das artes abrem caminhos e despertam o interesse não só dos veículos, mas também dos públicos.

Marido de mulher feia foi objeto da crítica do jornalista Jéferson Lessa, publicada no jornal *O Globo* e na *Revista Veja SP,* através da crítica Mônica Santos. A peça ilustrou, ainda, vários cadernos culturais com reportagens, notas e entrevistas, do Centro Oeste ao Sul do Brasil. Entre eles a *Folha 2 — Folha de Londrina,* no *Editorial Cultura e Variedade.* Também *o Correio Paranaense,* no *Caderno G — Correio do Povo e Lazer* de SC. No *Caderno D — O Diário de Maringá,* no *Caderno Arte — Jornal de Domingo* de Campo Grande — MS e no *Segundo Caderno* do jornal *Zero Hora,* de Porto Alegre. Entre os discursos que estudamos anteriormente, o jornalismo cultural da atualidade se utiliza do texto informativo, quase na sua totalidade, para publicar textos sobre determinada obra, seja através da notícia, da reportagem, da nota, da entrevista ou do perfil. A seguir, analisaremos os tipos de gêneros que foram utilizados na cobertura do nosso objeto de estudo.

"A notícia, segundo Luiz Amaral, no livro *Jornalismo: matéria de primeira página* é a matéria-prima do jornalismo" (Pena, 2005, p. 71). E, de fato, a maioria dos jornais impressos se utilizou da passagem da trupe, pelas diferentes regiões do país, dando-lhes as capas dos "segundos cadernos", a fim de anunciá-la como notícia.

No Rio de Janeiro, o *Jornal do Brasil* publicou, em 12 de julho de 2005, uma reportagem de Monique Cardoso com o título: **Teatro e Rio, as paixões de Ary Fontoura**. A montagem ganhou uma página inteira onde a jornalista mesclou a carreira e o teatro de Fontoura. Algumas notas foram plantadas, no entanto, não houve resenha crítica deste veículo. Já o jornal *O Globo*, através do jornalista Jefferson Lessa, publicou uma crítica em 23 de outubro de 2005. Meses antes havia publicado um perfil com fotos e a história cronológica do ator, uma reportagem de Paula S. Dias, em 22 de julho, e algumas notas durante a temporada. A revista *Isto É Gente,* na coluna *Diversão e Arte,* do dia 9 de julho, publicou uma entrevista no estilo *ping-pong* que teve como título: **"No palco, o público me reconhece".**

Ainda no mês de julho de 2005, o jornal *Extra* mostrou uma reportagem, na coluna Túnel do Tempo, onde os 55 anos de estrada do ator personificaram personagens incríveis. Dias depois, no mesmo jornal, a jornalista Carla Bittencourt fez outra reportagem da peça *Marido de mulher feia,* em cartaz no teatro dos Grandes Atores, na Barra da Tijuca. Geralmente, uma nota e uma reportagem foram publicadas em diversos jornais como na *Tribuna da Imprensa, JB Barra, O Globo Barra, O Dia, Revista da TV Brasil, o Jornal Du Rosas, Jornal O Povo, Jornal do Méier, Jornal da Tijuca, e o Jornal Fluminense.*

Em meados de setembro de 2005, a peça teve uma segunda temporada no Rio de Janeiro, no teatro dos Grandes Atores, na Barra da Tijuca. Contudo, percebeu-se que como se tratava de uma reestreia, quase que uma

continuidade das apresentações, apenas a imprensa local e os cadernos destinados àquela localidade cobriram a montagem da peça.

No ano de 2006, iniciava a temporada de excursão e os veículos anunciavam as seguintes manchetes: ***Comédia com Ary Fontoura estreia em Curitiba; Sem medo de ser feliz; O lado risível das relações humanas.*** Títulos que revelavam ao público que um bom exemplar do gênero estaria em cartaz na cidade e junto dele um dos seus maiores representantes: Ary Fontoura.

Em 22 de março daquele ano, na cidade de São José do Rio Preto, o jornal *Diário da Região*, no *Caderno Vida e Arte*, anunciou através do jornalista Igor Galante: ***Ary Fontoura atua, dirige e produz peça em Rio Preto.*** No antetítulo: ***O elenco também tem Joseph Meyer, Eduardo Rieche, Amélia Bittencourt e Luciana Coutinho.*** Uma foto legendada pela seguinte frase: ***Ary Fontoura e Amélia Bittencourt em cena da comédia que vem neste fim de semana,*** ocupando boa parte da página. O jornal *Bom Dia*, no caderno *Viva*, também deu destaque para a montagem com reportagem do jornalista Daniel Martins. Nos jornais onde havia anúncios pagos, as reportagens eram sempre mais "aprofundadas", como no caso do *Diário da Região*. São José do Rio Preto foi a cidade que antecedeu o sucesso de público, que aconteceria alguns meses depois.

A cidade de Curitiba talvez tenha proporcionado, através dos veículos de comunicação, uma das maiores coberturas de toda a temporada. Em 30 de março de 2006, o jornal *Estado de Curitiba* reportou por Daniel Sele-

ne Trouche uma matéria com citações e fotos da peça. A *Gazeta do Povo,* no *Caderno G,* teve reportagem de Rodrigo Waldrigues Galindo, que contava o enredo, com uma foto ocupando boa parte da entrevista, na página. Ainda no estado do Paraná, na cidade de Londrina, a jornalista Katia Michelle Pires escreveu, na *Folha 2,* uma reportagem. O *Correio Paranaense* publicou o *release* e o serviço.

No mês de abril, o estado de Santa Catarina, nas cidades de Maringá, Blumenau e Florianópolis, assistiu a passagem da peça. No dia 8, o jornal *O Diário no Caderno D* publicou meia página de matéria e teve como título: **Ary Fontoura,** com fotos e citações de Mário Fragoso. Bem como o *Jornal de SC,* que preferiu anunciar: **Pelo prazer de rir,** também com fotos e citações.

No Rio Grande do Sul, os jornais *Zero Hora,* de Porto Alegre, o *Jornal NH* de Novo Hamburgo, o jornal *O Pelotense* e o *Jornal de Caxias* garantiram a cobertura. Nas cidades de Blumenau e Maringá, em Santa Catarina, foram os jornais *O Diário de Maringá,* no *Caderno D,* e o *Jornal de SC,* que divulgaram reportagens e notas da peça.

No Centro Oeste do país, na cidade de Cuiabá, do Mato Grosso do Sul, no domingo 18 de junho de 2006, a *Gazeta do Povo,* por Luiz Fernando Vieira, anunciava o último dia de exibição e priorizava o título com letras garrafais que diziam - **Peça se despede de Cuiabá.** No lide: **Uma certa dose de crítica ao atual cenário político, o espetáculo Marido de mulher feia, dirigido por Ary Fontoura, encerra a temporada em Cuiabá.**

Ary Fontoura no ataque — é a manchete da capa, do caderno *JC Cultura,* do Jornal da Cidade, do dia 23 de

setembro de 2006, no município de Bauru, em São Paulo. Já no subtítulo lê-se: **No comando de Marido de mulher feia tem raiva de feriado, que será apresentado no Municipal hoje e amanhã, ator e diretor fala sobre TV, política, Rede Globo e seu amor pela comédia.** O jornalista Diego Molina publica três quartos de página, com duas fotos em destaque. A reportagem é bastante original e o profissional só utiliza o release para contar o enredo da peça e divulgar o serviço. Há um grande número de informações, conteúdo e ganchos para as matérias. Uma retranca é aberta com o título: **Uma peça dentro da outra**, Molina conta o enredo da peça e a história da rainha espanhola Carlota Joaquina. Entre várias citações, a reportagem abre espaço para os posicionamentos políticos de Fontoura: "A produção no Brasil é dificílima, o teatro nunca foi a primeira meta do governo — na verdade nenhum dos setores culturais. É o caso da política do (Ministro da Cultura) Gilberto Gil, que é negativa sob todos os princípios: para quem faz, produz e de quem está envolvido". Fontoura se refere à falta de incentivo do governo atual e à questão da meia-entrada, que faz com que as produções banquem o subsidio e não tenham contrapartida.

Em São Paulo, no dia 14 de fevereiro de 2007, a *Revista Veja* publicou a resenha crítica de Mônica Santos. Semanalmente, uma sinopse da peça com a classificação de três estrelas era divulgada no veículo. Uma série de notas foi plantada através da assessoria de imprensa, nos meses de outubro de 2006 a abril de 2007. Jornais de diversas cidades, que compõem a grande São Paulo, noticia-

ram a chegada da peça na capital. Jornais como o *Correio Popular* de Campinas, *A Comarca* de Mogi Mirim, *Jornal de Jundiaí*, *Jornal de Itatiba*, *Gazeta de Limeira*, *Jornal de Paulina*, *Jornal de Vinhedo* e *Gazeta Guaçuana* de Mogi Guaçu, publicaram releases e pequenas reportagens, muitas vezes, sem citações ou aprofundamento, distribuídas pela *Agência Anhanguera*.

Outro tipo de discurso adotado por alguns veículos da mídia impressa no jornalismo cultural é o opinativo. Este texto pode ser representado através de um editorial, do comentário, do artigo, da coluna, da crônica ou da resenha. Visto que nosso objeto de estudo é uma peça de teatro, para este discurso caberá à resenha crítica, onde o crítico imprime seu olhar sobre a obra analisada. Em tempos longínquos ou nos dias atuais, a comédia foi tratada, muitas vezes, como "arte menor". É provável que daí venha o resultado de apenas duas resenhas críticas que transcrevemos a seguir.

No dia 23 de outubro de 2005, o Segundo Caderno, encartado no jornal O Globo, do Rio de Janeiro, publica - **Marido de mulher feia: Bobagem que faz o público rir.** E na manchete - **Texto previsível, atuações pobres, título engraçado: receita do sucesso.** O crítico Jefferson Lessa faz o seguinte pacto com o leitor:

> De que adianta ir contra a corrente até não poder resistir? [...] Nas páginas dos jornais uma turma rabugenta, sem a menor paciência pra nada, insiste em falar mal. É aí que entra a corrente e o ir contra ela: por mais que se fale mal de peças assim, são elas que fazem suces-

so. São elas que excursionam país afora, que trocam de salas sem problemas e que, invariavelmente, fazem o público chorar de tanto rir. Por isso, não vamos falar mal de nada aqui. Combinado? (Lessa, O Globo, Segundo Caderno, 25/05/2005)

Lessa classifica o texto da peça como um texto comercial e abre um entretítulo que diz: Cacos soam artificiais diante do texto original. Segundo o autor Paulo Afonso de Lima, embora algumas obras cinematográficas tenham inspirado a peça, o texto representado é o próprio original. Então, o que quis dizer o crítico?

O jornalista, ao abordar a trama, consulta o release e, muitas vezes, revela os desfechos das cenas: "todos acreditam que ele quer manter aquela moça ao seu lado. Pouco importa, porém, que a mulher do bicheiro jamais apareça, ou seja, empecilho para nada". Quando se refere à montagem, Lessa diz o seguinte: "para o público, que ri à larga, os figurinos óbvios, as interpretações no estilo "Zorra Total" e o texto previsível não são problemas." Ao falar do cenário: "a sala de um apartamento duplex em Brás de Pina com vista para a favela, desponta com a cabeça de boi com os chifres no devido lugar", apenas o descreve.

Lessa ainda recheia a sua resenha: "Combinado?; Entendeu?; E tome risada; Entenderam o motivo da cabeça de boi?; A frase é de para-choque de caminhão (sério); E ganha um doce se alguém acertar se Paraguaçú faz sucesso ou não [...]". O jornalista conclui seu texto da seguinte maneira: "Sem querer estragar a surpresa do res-

peitável público, podemos adiantar que Paraguaçú vira a poderosa e que seu amante não é exatamente quem se imagina. O advogado fiel também não é quem se imagine. A escritora decadente, porém, serve à trama exatamente como qualquer um da plateia adivinha na hora em que ela entra em cena. E tome gargalhada" — critica o jornalista.

A revista *Veja* São Paulo, do dia 29 de novembro de 2006, classificou com três estrelas a peça *Marido de mulher feia*. Cotação: bombinha equivale a péssimo; uma estrela significa que a obra é fraca; duas é regular. Três estrelas é bom; quatro é muito bom e cinco é excelente. Vale ressaltar que nenhum espetáculo em cartaz na cidade, naquele período, obteve a cotação máxima. A jornalista Mônica Santos assinou a seguinte resenha crítica, que intitulou: **Uma boa dose de gargalhadas**. Já no subtítulo: **Ary Fontoura comanda um eficiente exemplar da comédia popular.**

> Seus personagens tem origem modesta, o desfecho é feliz e destina-se unicamente, a fazer o público rir. De preferência, gargalhar. Com quatro disputadas sessões semanais no Teatro Folha, Marido de mulher feia representa bem o conceito de comédia popular. [...] Marido de mulher feia pouco surpreende. Tem personagens estereotipados, cenário com sofazão no centro e piadas previsíveis. Ainda assim, Ary Fontoura, tarimbado em mais de cinco décadas de palco, garante uma boa dose de gargalhadas. (Veja SP, 29 de novembro de 2006, p. 170)

A jornalista percebe a inspiração no musical *Os Produtores* e diz "A narrativa se assemelha a do famoso musical da Brodway". E acrescenta: "*Marido de mulher feia* pouco surpreende. Tem personagens estereotipados, cenário (com sofasão no centro) e piadas previsíveis. Tripudia sobre a corrupção, a ignorância dos brasileiros e as mulheres que tiram proveito dos seus dotes físicos". Uma foto grande, com os atores Amélia Bittencout, Luciana Coutinha e Ary Fontoura, ilustra a resenha e Santos inclui a seguinte legenda: **"O elenco de Marido de mulher feia tem raiva de feriado: tudo funciona"**.

Se por um lado o gênero comédia é tratado, nos dias de hoje, com certo preconceito, como o primo pobre da arte erudita, por outro, em tempos nem tão distantes, era esta forma de arte que levava o povo ao teatro. Por excelência, a comédia é uma das fundadoras das artes cênicas no mundo. A massa se reconhece nela e o que se conta é a tragédia dos ricos e dos pobres, muito mais a dos ricos; das burguesias e dos plebeus, muito mais a das burguesias. E hoje, a meu ver, a única obrigação da comédia é continuar contando as nossas tragédias, mas travestida dos novos dilemas e chagas sociais.

CONCLUSÃO

Tenho certeza de que, quanto mais a civilização avança e se sofistica, os espíritos críticos e cultos se interessam menos pela vida concreta e procuram extrair suas impressões do que tiver sido tocado pela arte.

Oscar Wilde

O jornalismo cultural enfrenta tantos dilemas e impasses quanto à própria invenção da imprensa e, ao longo da história, tenta se reinventar. Hoje, vivemos num mundo onde a informação é uma grande onda que viaja à velocidade da luz. Talvez, a maior busca deste tipo de jornalismo seja a capacidade e a flexibilidade de deslocamento, a busca pelo modelo ideal para o leitor do jornal. Vivemos a era da chamada convergência midiática. Um campo relativamente novo, que muda alguns

paradigmas, que traz novas reflexões aos profissionais envolvidos em toda a disciplina da Comunicação. No entanto, será necessário que estes novos meios e formatos dialoguem. Não só com a finalidade de entender as questões técnicas, como emissão e recepção, meio e mensagem, mas muito mais o homem.

Através dos pensamentos do jornalista Daniel Piza e Felipe Pena, e da professora Flora Süssekind, podemos diagnosticar que a editoria de cultura, à medida que avança no tempo, parece submeter-se aos interesses da indústria cultural e torna-se, ela própria, um produto. Desde os anos de 1980, dois impressos importantes, o *Estado de S. Paulo* e a *Folha de S. Paulo,* consolidaram seus cadernos de cultura, a *Ilustrada* e o *Caderno 2,* respectivamente. Hoje, a publicação *Mais!,* da *Folha,* tem notoriedade e qualidade intelectual.

No Rio, o *Segundo Caderno,* do jornal O Globo, é a publicação carioca na área de cultura, mais respeitada. Com uma diagramação moderna e com textos bastante criativos, o caderno é hoje uma referência para a imprensa do país. Nesse contexto, não basta que os profissionais envolvidos tenham apenas uma formação acadêmica ou dominem de maneira específica somente uma área. É preferível que este profissional seja um generalista e, antes de tudo, um consumidor da cultura, exercendo o ofício de forma correta e responsável.

Entre tantos apontamentos e opiniões encontradas ao longo desta pesquisa científica, em busca de reflexões sobre o jornalismo cultural produzido nos dias de hoje, um fator parece predominar na formação do jornalista

"ideal": o repórter precisa ser capaz de criar personagens que despertem o interesse do leitor, seu texto precisa ser rico, e, acima de tudo, criativo. É fundamental que o crítico, que hoje se confunde com a função de repórter, leia mais livros, veja mais filmes, aprecie muita arte, e compreenda a pluralidade das manifestações artísticas culturais.

A função do jornalista é reportar, resenhar uma obra, retratar os fatos de determinado evento, mas é preciso ficar atento ao público alvo. É necessário que o resenhista produza uma linguagem universal que seja entendida pelo leitor médio. Mas, sobretudo, é necessário que este profissional seja moralmente ético. Os veículos de comunicação e suas linhas editoriais, embora prezem a conduta de suas equipes, também competem entre si. É preciso estar disponível, mas atento. Um dos maiores lemas do jornalismo deveria ser: a busca por profissionais de qualidade; o texto com qualidade.

Na prática, outro fato que chama a atenção, e que se dá em quase todos os meios de comunicação, é a importação do formato americano. É preciso que a editoria de cultura aponte para nossas identidades culturais, absorvendo sua multiplicidade. O Brasil vive a pluralidade da cultura que, com o passar dos anos, se ampliou. As instituições e alguns profissionais, à mercê de uma linha editorial, curvam-se às questões meramente mercadológicas e executivas. Não obstante, muitos profissionais, sem uma ideologia cabível, se não pressionados pelos veículos e pelos novos modelos, caminham de encontro aos seus próprios interesses.

O jornalista Nilson Lage diz que a cultura é fragmentada, porém, complexa. Na hierarquia de gostos existem apreciadores da dança clássica ao balé moderno. A avalanche de estreias de espetáculos e lançamentos de obras culturais, na atualidade, é um dos acontecimentos que merece atenção. Com isso, houve a necessidade de adequação, dos profissionais de jornalismo, para se cobrir todo evento que desperte o interesse no leitor. Mas é urgente que este profissional fomente muito mais a cultura, em detrimento do capital.

Através da historiadora Margot Berthold, abordamos a história do teatro, a fim de elucidar o objeto do presente estudo. É importante lembrarmos que o teatro, uma forma de arte tão antiga quanto o próprio homem, foi um dos agentes sociais que contribuiu para a formação cultural das massas, das elites ao proletariado. O teatro pode bem ser enquadrado nos mais diversos movimentos político-sociais. Através dos gêneros do teatro clássico - a tragédia e a comédia, entendemos não só a cultura das épocas mais distantes, mas também o próprio homem inserido na arte.

O filosofo Walter Benjamim mostrou, em A obra de arte na era da reprodutibilidade técnica, como os valores simbólicos da cultura estão em jogo: de um lado a erudição inacessível, e de outro a cultura banalizada é o produto das massas. Para ele, o teatro é uma forma de arte que mantém o sentido de "aura". É uma arte sem reprodutibilidade, logo, nosso objeto de estudo, uma peça de teatro, absorveu esse conceito. Contudo, quando tratamos das novas mídias, vale lembrar que o pesquisador J.

Guisburg alertou para o surgimento do teatro gravado em DVD, resultando num processo onde a arte será híbrida e multifacetada, produzida para diversos meios de comunicação.

Marido de mulher feia, uma Comédia de Costumes, dirigida pelo ator Ary Fontoura, bem representa os anseios de um produto cultural, que imprimiu por dois anos, os cadernos de cultura de diferentes cidades brasileiras. Nossa comédia, como vimos nas palavras do historiador João Roberto Faria, privilegiou um grupo, e fez da natureza crítica e até mesmo satírica o alvo político da sociedade. A peça teatral, como a maior parte das produções nacionais, contou com incentivo de Lei Fiscal, A Lei Rouanet e o FAT — Fundo de Amparo ao Trabalhador, para sua montagem e manutenção. No Brasil, as produções não se sustentam com bilheteria exclusiva, é necessário apoio e parcerias. Podemos pensar que isso seja o resultado do reflexo da cultura. O teatro de hoje não é consumido pela grande maioria, mas pelo contrário. Será que o velho teatro está sendo substituído?

Ao analisarmos a cobertura da peça, podemos perceber que, na maioria das vezes, os profissionais da imprensa recorreram à reportagem, para publicar os textos jornalísticos. Algumas notas foram "plantadas", no decorrer da temporada, um perfil e apenas duas resenhas críticas foram publicadas nas capitais carioca e paulista. No interior do Brasil, como nas cidades de Bauru, Campinas, Curitiba e Porto Alegre, nomes como Diogo Molina, Igor Galante, Rodrigo Waldrigues Galindo e Kátia Michelle Pires, reportaram a passagem da peça.

Sobre a questão se o crítico influencia o gosto do público, que levantamos inicialmente, cabem algumas reflexões. Há uma corrente de teóricos, como a da jornalista Angélica de Moraes, que concorda que a verdadeira crítica parece ter abandonado as redações dos jornais. Hoje, com o enxugamento de pessoal, a falta do tempo, a diminuição dos espaços, o atual crítico não está provido de embasamento suficiente para ser respeitado a fim de exercer o poder da influência. O jornalista Daniel Piza diz que o crítico é alvo da própria crítica, para ele, este é o ofício e não se pode esperar a emanação da bondade por parte do crítico, o objetivo é influenciar a questão do gosto.

Críticos renomados, como Bárbara Heliodora, Macksen Luiz, Cláudia Chaves e Daniel Schenker assistiram a peça, no entanto, nada publicaram. Fica o questionamento: será que o fato legitima que estes críticos também consideravam que a arte representada, no caso de uma comédia, seria uma "arte menor"? Mas será que este é o melhor caminho, para um crítico que presa em seu discurso, no caso de Bárbara Heliodora, que a arte, em termos de arte única, está morrendo? Ora, o objeto resenhado era uma peça de teatro, ainda considerada uma arte única e sem duplicata. Não se tratava de erudição, até porque não era essa a proposta da comédia analisada, mas uma obra tão aurática, na definição de Walter Benjamim, quanto à de prosa.

Quando analisamos as estatísticas de público da referida comédia, percebemos que se tratava de um sucesso e eu, particularmente, esperei que neste sentido se valesse fazer o discurso do crítico, afinal o teatro é um espaço

onde se pode testar a possibilidade de compreensão. É um espaço que aceita novos temas, linguagens e críticas sociais, além de ser o lugar ideal, onde ator-emissor e espectador-receptor comunguem uma realidade. E diga-se, sabe quem é esse receptor? Muitas vezes, aquele que leu o jornal.

As duas únicas resenhas críticas, a de Jeferson Lessa e Mônica Santos, publicadas em dois grandes veículos de comunicação, o jornal *O Globo*, do Rio de Janeiro, e a *Revista Veja São Paulo*, respectivamente, se articularam através do jornalismo de opinião. Ao lermos as resenhas, sentimos o tom negativo, que de maneira subliminar pactuava com o leitor: "De que adianta ir contra a corrente até não poder resistir?". Um acordo feito entre crítico e leitor de que não se falaria mal de um sucesso de público. Com todo o respeito ao profissional, fico me questionando se o veículo optou em não enviar o crítico oficial e sim seu substituto, no caso de Jeferson Lessa, que resenha críticas de teatro e gastronomia, por se tratar de uma "arte menor". De qualquer forma, ambas as resenhas críticas, pelo que concluímos, não obstante, não modificaram a preferência do público pelo espetáculo, embora o privilégio das três estrelas atribuídas pela jornalista Mônica Santos. Mas fica outro questionamento: será que o crítico está perdendo o seu valor? Ou será que o crítico esquece que, muitas vezes, não cabe a erudição no seu texto, exatamente porque está falando de cultura industrial às massas? Creio, no entanto, que de qualquer modo, cabe a impressão do crítico, ainda que com preferência predisposta de gosto e conhecimento, mas nunca a sua ausência.

A meu ver, há necessidade de que o jornalismo cultural avance juntamente com os novos modelos de comunicação, como na chamada convergência midiática, nos novos rumos da internet e da televisão digital. No entanto, outra urgência é de que se resgate a qualidade dos profissionais envolvidos na editoria de cultura. Se antes havia o duelo entre o crítico-cronista e o crítico-professor, hoje o crítico-jornalista e os repórteres precisam atender a demanda de um público seleto, aquele que consome os "segundos cadernos", e que têm um grande potencial para apreciar um bom texto, sem banalizá-lo ou torná-lo vulgar.

A editoria, como salientou Daniel Piza, parece cumprir, cada vez mais, o dever mercadológico, de se adequar aos títulos que vendem, às fotos que chamam a atenção, aos espaços reduzidos e à escala entre qualidade e quantidade, que acaba perdendo a proporção, empobrecendo intelectualmente e tecnicamente o jornal. Contudo, o jornal é composto por cidadãos, profissionais que precisam exercer a sensibilidade, que precisam refinar seu olhar sobre a cultura. É urgente que a editoria de cultura, através de todas as artes, assim como o teatro, molde profissionais mais atentos e, consequentemente, leitores mais esclarecidos.

BIBLIOGRAFIA

BELTRÃO, Luís. **Jornalismo Interpretativo.** Porto Alegre: Livraria Sulina Editora, 1976.

BERTHOLD, Margot. **História mundial do teatro.** Tradução, Maria Paula Zurawski, J. Guinsburg, Sérgio Coelho e Clovis Garcia. 3. Ed. São Paulo: Perspectiva, 2006.

BRAGA, José Luiz. **A sociedade enfrenta sua mídia. Dispositivos sociais de crítica midiática.** São Paulo: Paulus, 2006.

BRANT, Leonardo (org.) **Diversidade cultural. Globalização e culturas locais: dimensões, efeitos, perspectivas.** São Paulo: Escrituras / Instituto Pensarte, 2005.

CALDAS, Álvaro. **Deu no jornal: Jornalismo impresso na era da internet.** Rio de Janeiro: PUC-Rio, Ed. Loyola, 2002

COUTINHO, Afrânio. **A literatura no Brasil.** São Paulo, Editora Global, 1999.

GADINI, Sérgio Luiz. **A cultura como notícia no jornalismo brasileiro.** Cadernos da Comunicação, 8. Rio de Janeiro, Secretaria de Comunicação Social/Prefeitura da Cidade do Rio de Janeiro, 2003.

GUINSBURG, J. FARIA, João Roberto. LIMA, Mariangela Alves. **Dicionário do teatro brasileiro: temas formas e conceitos.** São Paulo: Perspectiva, Secs São Paulo, 2006.

LAGE, Nilson. *A reportagem: teoria e técnica de entrevista e pesquisa jornalística.* Rio de janeiro: Record, 2001.

LAGE, Nilson. *Ideologia e técnica da notícia.* Florianópolis, Editora Insular, 2001.

LINDOSO, Felipe. (organizador) Vários autores. *Rumos [do] Jornalismo Cultural.* São Paulo: Summus: Itaú Cultural, 2007.

PAVIS, P. *Dicionário de Teatro.* Trad. De Guinsburg, j. & Pereira, M.L, São Paulo: Perspectiva, 1999.

PENA, Felipe. *Teoria do Jornalismo.* São Paulo: Contexto, 2006.

PIZA, Daniel. *Questão de Gosto: ensaios e resenhas.* Rio de Janeiro: Record, 2000.

PIZA, Daniel. *Jornalismo Cultural.* São Paulo: Contexto, 2004.

ROUBINE, Jean-Jaques. *Introdução as grandes teorias do teatro.* Tradução, André Telles. Rio de Janeiro: Jorge Zahar Ed., 2003.

SODRÉ, Muniz. *Técnicas de Reportagem.* São Paulo, Summus Editoria, 1986.

SÜSSEKIND, Flora. *Papéis Colados.* Rio de Janeiro: Editora UFRJ, 2003.

WILDE, Oscar. *O melhor de Oscar Wilde.* Rio de Janeiro: Garamond, 2000.

www.ingramcontent.com/pod-product-compliance
Lightning Source LLC
Chambersburg PA
CBHW030902180526
45163CB00004B/1672